植物图鉴 编

花拟人图文志

繁花玉人集

人民邮电出版社

北京

图书在版编目（ＣＩＰ）数据

繁花玉人集：花拟人图文志 / 植物图鉴编. -- 北
京：人民邮电出版社，2023.11（2023.12重印）
ISBN 978-7-115-61916-7

Ⅰ．①繁… Ⅱ．①植… Ⅲ．①漫画－人物画－作品集
－中国－现代 Ⅳ．①J228.2

中国国家版本馆CIP数据核字(2023)第121539号

内 容 提 要

我国幅员辽阔、地形复杂、气候多样，是世界上植物资源最丰富的国家之一。这些植物若是能化身为人，定会是一番美妙景象。

本书将21种植物绘制为不同性别的动漫人物，包括江梅、水仙、山茶、野蔷薇、牡丹、虞美人、栀子、合欢、紫薇、凌霄、夹竹桃、荷花、木槿、萱草、剪秋罗、西府海棠、桂花、菊花、木芙蓉、红蓼、青葙。他们或是优雅俊朗的翩翩君子，或是风情万种的华风丽人。本书文章由植物科普团队"植物图鉴"撰写，文风清丽，充满诗意，同时约请画师绘制了一些充满趣味的科普小漫画。

本书适合喜欢植物，喜欢国风，喜欢拟人作品的读者阅读。

◆ 编　　　　植物图鉴
　　责任编辑　魏夏莹
　　责任印制　周昇亮
◆ 人民邮电出版社出版发行　北京市丰台区成寿寺路 11 号
　　邮编　100164　电子邮件　315@ptpress.com.cn
　　网址　https://www.ptpress.com.cn
　　北京九天鸿程印刷有限责任公司印刷
◆ 开本：787×1092　1/16
　　印张：6　　　　　　　　　2023 年 11 月第 1 版
　　字数：154 千字　　　　　2023 年 12 月北京第 2 次印刷

定价：49.80 元

读者服务热线：(010)81055296　印装质量热线：(010)81055316
反盗版热线：(010)81055315
广告经营许可证：京东市监广登字 20170147 号

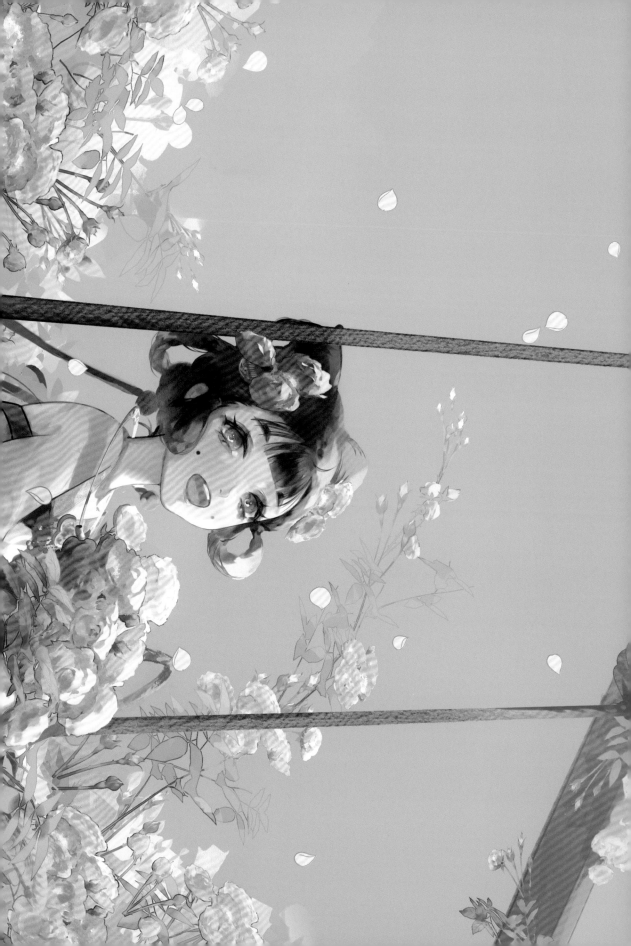

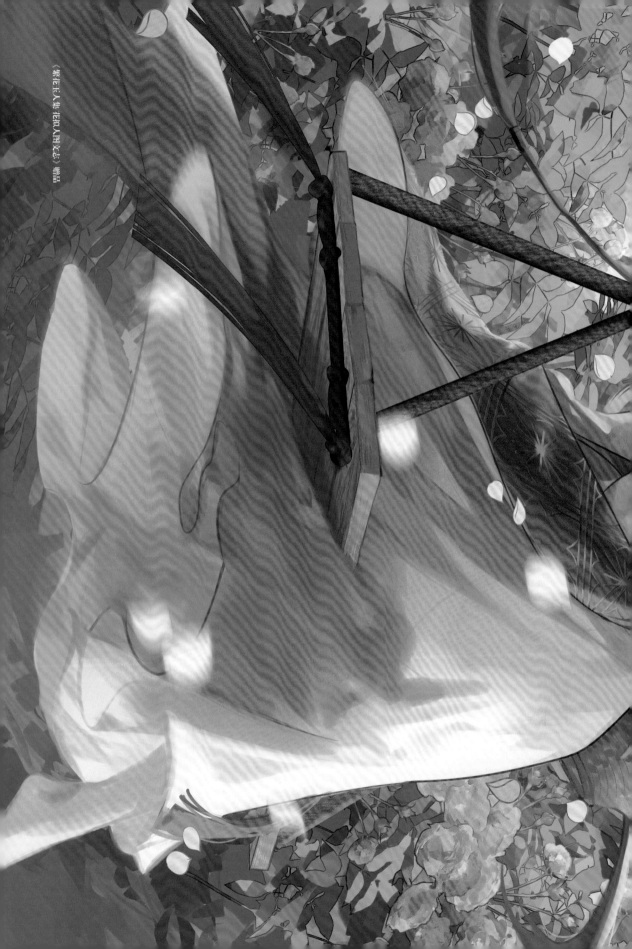

前言
诗花同赏，对歌玉人

在世人眼中，花常被视为美好、清新、高贵、浪漫和纯洁的化身。在古诗中，花更是常见的寄情之物。

"不经一番寒彻骨，怎得梅花扑鼻香。"短短一句，便得见梅花的坚忍刚毅，不见半分娇弱。

"人闲桂花落，夜静春山空。"那悠闲自在的心情跃然纸上。

"试问卷帘人，却道海棠依旧。"昨夜狂风骤雨，卷帘人却如此粗心对答，令词人心中更加愁闷。

在古人的眼中，花朵不只是随处可见、依时凋零的植物，更是诗人情感、思想和品质的寄托。踏着陌上花草，古人不仅欣赏花的颜色、形态和香气，更为花赋予了灵魂。

这让人觉得，不同的花在外观、香气和气质上都各有特点，它们活灵活现地引发了我们的好奇心和想象力。如果我们将它们拟人化，它们会被赋予怎样的外形和性格呢？大胆猜测一番，玫瑰或许宛如一位娇艳而温柔的女子，优雅高贵，散发出令人陶醉的芳香；牡丹盛开时像一位身穿华服的少女，并拥有张扬的个性；兰花清雅，犹如一位风雅的贵公子，不急不躁，徐徐而来；茉莉温柔优美，仿佛一位美丽的少女，给人以宁静与安逸之感……

然而这些只是一人的臆想。若请来才华横溢的画师们，他们将用画笔为花朵赋予怎样的形象和性格呢？

正因此，本书诞生了。

这本书邀请了多位作者联合创作，21种花，每种花一图一文。插图中的植株和花型均经过专业审图，保证准确；图中的花拟人形象，融合了画师的想象，不失浪漫。书中的美文由热爱植物、具有植物学背景的专家老师撰写，文风清新雅致，轻松了解关于花的有趣故事。

无论是娇艳豪放、清雅幽香，还是娇小可爱，每一朵花都有自己独特的魅力，都值得我们深入了解和体味。"采菊东篱下，悠然见南山。"祝愿每一位阅读本书的读者，都能带着悠然自得的心情，走进这个多姿多彩、神秘而充满生机的花的世界，感受它们独特的文化价值和魅力。

<div align="right">

编者
2023 年 7 月

</div>

目录

江梅

中文名
江梅、白梅花、野梅花等

学 名
Prunus mume 'Jiang Mei'

於筱岚 文

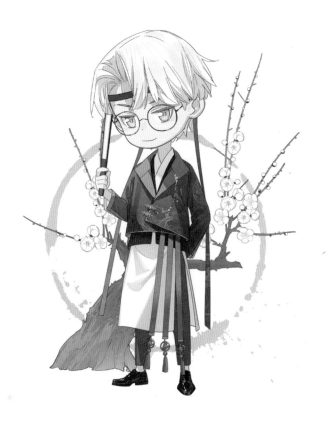

名由

　　梅花的品种非常繁杂，自汉代起，中国培育出了至少300个梅花品种。南宋范成大编写了世界上第一部梅花专著——《梅谱》，将他所居之处范村内的梅花分成了12个种类。其中对江梅的描述是："遗核野生，不经栽接者，又名'直脚梅'，或谓之'野梅'。凡山间水滨，荒寒清绝之趣，皆此本也。花稍小而疏瘦有韵，香最清，实小而硬。"在范成大眼中，江梅包括野梅，也包括直接从"家梅"种子繁衍而来的梅。

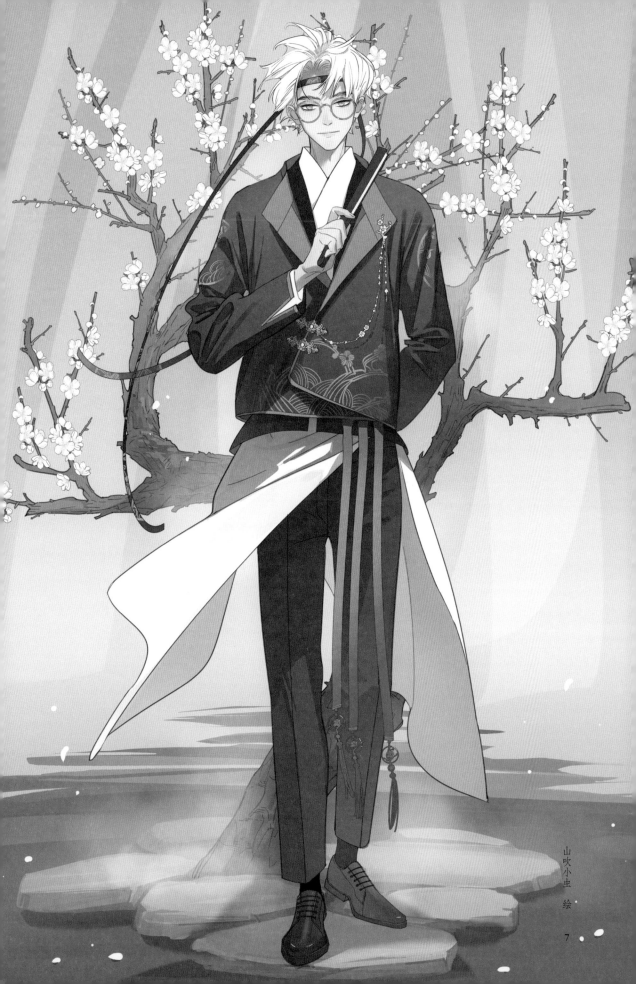

虽然文人们喜爱歌颂梅花傲雪凌霜的品格，但梅花实际上不甚耐寒。野梅主要生长在南方，除青藏高原与海南、云南的热带雨林中没有外，其自然分布范围包括整个长江流域以及江南地区。经过人们成百上千年的培育驯化，梅花才被种到了秦岭以北。江梅之名，可能就是源于"长于江南"。

江梅的特质便是自由，不论是山水间的野梅还是遗核野生的家梅，它们自由生长，花开花落都是自己的事情。正如陆游笔下所写："驿外断桥边，寂寞开无主。已是黄昏独自愁，更著风和雨。"

江梅总是透露出一股沧桑和古意，老干黝黑，随着地势盘曲虬结。每年秋冬季，老干上生出许多墨绿色小枝条，无比繁杂，整棵树就像被笼罩在烟霭里。花蕾就在那些小枝条上孕育。春节前后花蕾绽放，江梅多开白色单瓣小花，花极多、极香，只是花期不算长久，过不了半个月，一树繁花就落为香雪覆满地。

现代观赏梅的品种分类学中，"江梅型"梅花是最接近野生梅花的一类，花朵单瓣，花色较浅。另外几个常见的类别则是宫粉型、朱砂型、玉碟型、绿萼型。宫粉型梅花重瓣，花为粉色的；朱砂型梅花单瓣或重瓣，

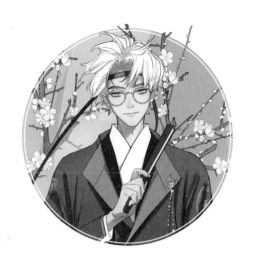

花为紫红色，小枝条也是红色的；玉碟型梅花重瓣，花为白色的；绿萼型梅花，花为白色的，花萼为绿色的。还可以根据株型来分类，枝条下垂，形成独特伞状树姿的是"照水梅"类；枝条扭曲如游龙的则是"龙游梅"类。这些观赏梅说到底大都是服从人类审美的造物，或以花大色艳为美，或以"病"为美。清代龚自珍在《病梅馆记》中描述了时人对梅花的审美标准："梅以曲为美，直则无姿；以欹为美，正则无景；以疏为美，密则无态。"为了造就一棵"病"梅，人们砍掉梅树端正的枝干，摧折新生的嫩枝，再用棕绳捆缚梅树造型。这种审美是如此流行，以至于"江浙之梅皆病"。

相比之下，"寂寞开无主"的江梅是多么地自由、自在。

卜算子·咏梅

〔宋〕陆游

驿外断桥边，寂寞开无主。已是黄昏独自愁，更著风和雨。无意苦争春，一任群芳妒。零落成泥碾作尘，只有香如故。

水仙

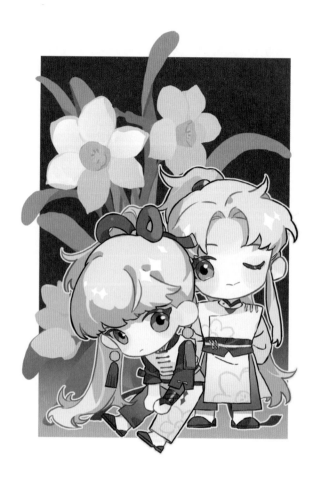

中文名
水仙、中国水仙、金盏银台、
雅蒜、女史花等

学 名
Narcissus tazetta subsp.
chinensis

於筱岚 文

名由

　　水仙在春节前后盛开，因此常作为"岁朝清供"，被文人置于案头欣赏把玩。岁朝（zhāo），指农历正月初一，一岁之始；清供，多指案头陈设，如盆花、瓜果。常见的清供之物，一是节令花卉蔬果，如南天竹、蜡梅、红梅、白梅、水仙、香橼、佛手；二是吉祥事物，如柿子、如意、石榴、松枝、灵芝，又或画有古陶古铜，寓意寿考。在节令花卉中，水仙以其依水可活、清香幽雅、气质出尘的特点常被文人比作"凌波微步、罗袜生尘"的水中仙子、洛水女神。

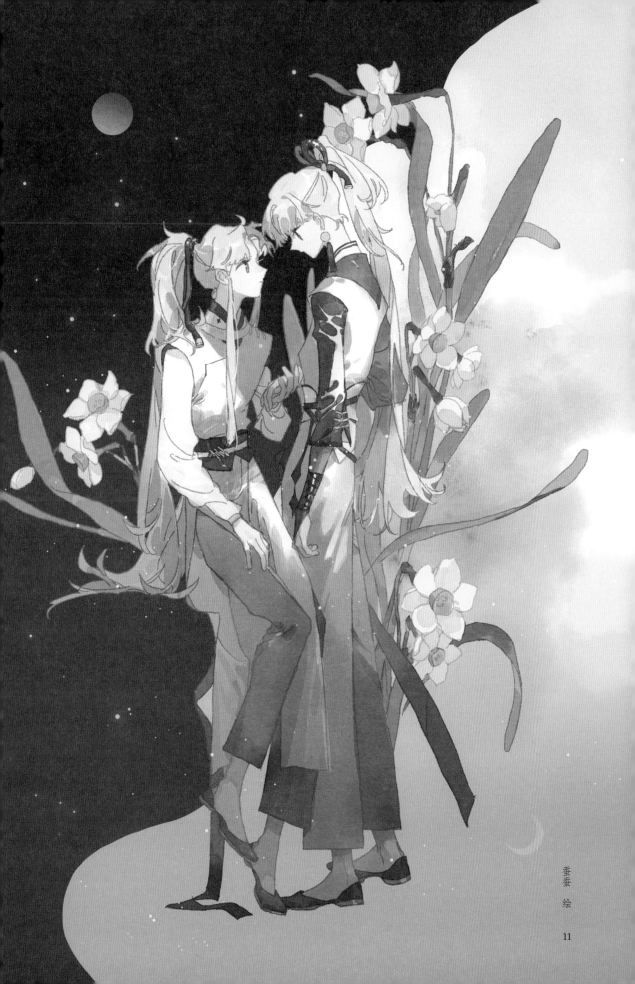

我们最常见的水仙又名中国水仙，其小巧、洁白的花瓣中央有着一圈淡黄色浅杯状的副花冠，白玉为台金作盏，十分可爱。中国水仙的学名为 *Narcissus tazetta* sub sp. *chinensis*，该学名的含义是：中国水仙实际上是欧洲水仙 *Narcissus tazetta* 的亚种。换言之，科学家认为中国水仙最早是"舶来品"。

中国人将水仙比作凌波仙女，但在西方，水仙则是美少年的化身。相传美少年那喀索斯（Narcissus）是希腊神话中最俊美的男子，无数少女对他一见倾心，包括美丽的仙女厄科（Echo）。可他拒绝了所有人的求爱，厄科也因此伤心而死。复仇女神为了惩罚这个傲慢的美少年，决定让他也尝一尝爱人却不被爱的滋味。有一天，当那喀索斯在水边饮水时，他被自己的倒影迷住，爱上了他自己，从此一刻不离水边，直到死去。而在他死去的地方，开出了一株美丽的水仙。因此，*Narcissus* 很自然地成了水仙的外文名称。

我国最早记载水仙的典籍可能是《酉阳杂俎》，只不过水仙在书中的名字叫"捺祗"，这可能就是由水仙的外文名称音译而来的。后来，约在 1300—1400 年间，水仙又自海路引入我国，而后在浙江、福建沿海岛屿归化，成为今日的中国水仙。

养过水仙的人都知道，水仙得"刻"。在汪曾祺先生笔下，水仙如果不"刻"，则"叶子长得很高，花弱而小，甚至花未放蕾即枯瘪"，这种现象叫作"徒长"。水仙是一种喜光的阳性植物，在室内种植水仙，光照较弱但水热条件较好，此时水仙非常容易徒长，不停长个儿，只为奔向光明。水仙雕刻，就是把水仙的部分球茎切除。球茎是水仙储存养分的器官，被刻过的水仙缺乏营养，没有余力长高的它们就只能早早开花了。

虽说如此，但画家依然会画出完整的球茎，汪曾祺先生在《岁朝清供》中评价："刻过的水仙花美，而形态不入画。"

 诗词

王充道送水仙花五十枝

〔宋〕黄庭坚

凌波仙子生尘袜，水上轻盈步微月。是谁招此断肠魂，种作寒花寄愁绝。

含香体素欲倾城，山矾是弟梅是兄。坐对真成被花恼，出门一笑大江横。

© 桃小吆 脚本 © 茶乐 绘

承受了太多

栀子

你俩也太拼了，怎么又在锻炼啊？

不拼不行啊，当水仙太不容易了。

水仙双子

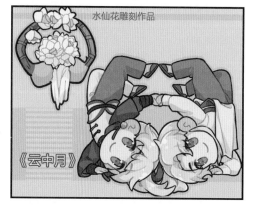

水仙花雕刻作品

《云中月》

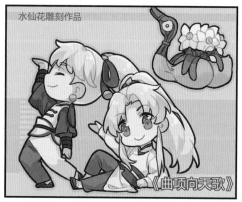

水仙花雕刻作品

《曲项向天歌》

水仙花雕刻作品

666!

《孔雀》

自 恋

我最近读了那喀索斯的神话，你们真的觉得世界上最美的花神是自己吗？

当然不是啊！

怎么可能会有人觉得自己是世界上最美的花神啊？

也太自恋了吧！

哦？那你们觉得最美的花神是谁？

是我弟弟！
（是我哥哥！）

有没有可能，你俩长得一模一样？

山茶

山茶科 *Theaceae* >> 山茶属 *Camellia*

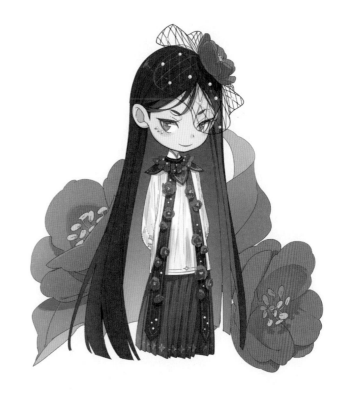

中文名

山茶、曼陀罗花等

学 名

Camellia japonica

於筱岚　文

名由

　　我们日常讲的"茶花"并不是指茶树（嫩叶可加工成茶叶）开的花，而是泛指山茶科山茶属的观赏花卉，种类颇多，包括美人茶、茶梅、山茶等物种以及它们的园艺品种。

　　上述物种中，美人茶、茶梅花期稍早，江南地区一般1月前盛开。前者花朵娇小玲珑，粉黛巧施；后者花朵稍大，花瓣散而不乱。而最为大家熟知的山茶，一般1月后才开花。山茶花大都有着雍容华贵的气质，其花色艳丽、花姿丰盈；其叶终年常绿，翠绿可人。

杂谈

　　山茶花还有个别称叫"曼陀罗花"，在金庸小说《天龙八部》中便有一个"曼陀山庄"，庄内栽满山茶，更是收藏了不少名贵品种。比如"十八

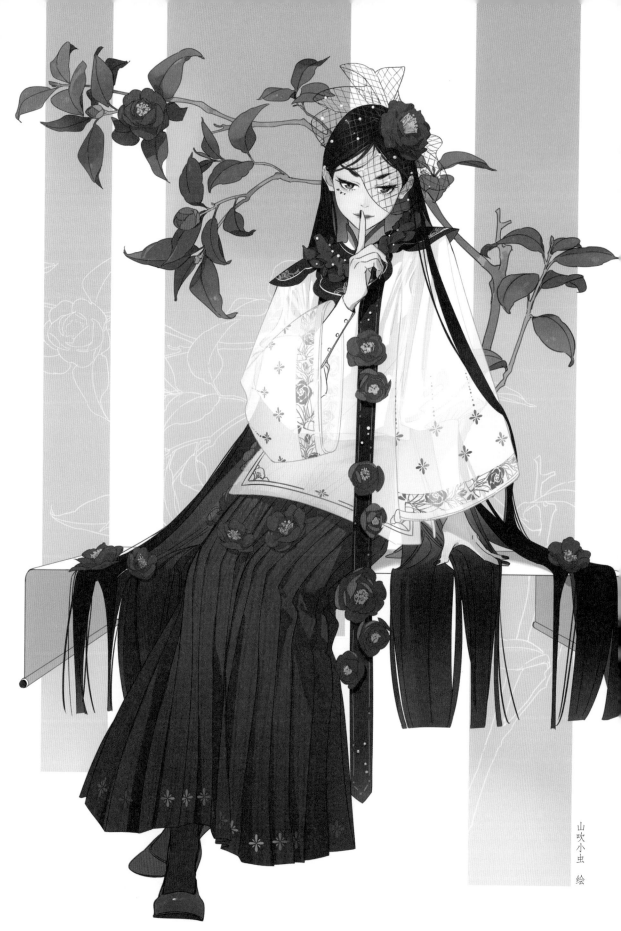

山吹小虫 绘

16

学士"，书中是这么描述的："那是天下的极品，一株上共开十八朵花，朵朵颜色不同，红的就是全红，紫的便是全紫，绝无半分混杂。而且十八朵花形状朵朵不同，各有各的妙处，开时齐开，谢时齐谢。"令人听了啧啧称奇。

虽然小说有夸张的成分，但现实生活中，山茶花花色、花型之丰富，品种之多，恐怕还要超过金庸的想象。截至成稿之时，国际茶花协会已经有 26000 多个登记在册的茶花品种，其中绝大部分都是由山茶培育而来。现实中也确实存在"十八学士"山茶，但不是说它一株上开十八种颜色、形状不同的花，而是说每朵花都有整齐排列的十八层花瓣。

苏州拙政园中还有一个"十八曼陀罗花馆"，馆前便栽种了几株"十八学士"山茶。只不过，这些"十八学士"是今人补栽。历史上，拙政园中最出名的山茶是"宝珠山茶"，其花型似玉盘含珠，外侧数枚较大的花瓣为盘，中央有小花瓣与雄蕊攒如球状，非常特别。明末清初，拙政园归大学士陈之遴所有，诗人吴梅村目睹宝珠山茶花开盛况，写下《咏拙政园山茶花》记之。诗序中写道："内有宝珠山茶三四株，交柯合理，得势争高，每花时，钜丽鲜妍，纷披照瞩，为江南所仅见。"后来宝珠山茶损毁，至清末，拙政园西部归张履谦所有，其补栽珍品山茶十八株，并邀请状元陆润庠题写"十八曼陀罗花馆"匾额。再后来，这十八株珍品山茶也遗失不见，拙政园几经修补，才成了今日的模样。

　　如今，不管是"十八学士"，还是"宝珠山茶"，都已经"飞入寻常百姓家"，城市绿化中常有种植，在花卉市场里也容易买到。红灼灼的山茶，便是我们冬日生活里最鲜亮的那抹颜色。

<div align="center">

山茶一树自冬至清明后著花不已

〔宋〕陆游

东园三日雨兼风，桃李飘零扫地空。

惟有山茶偏耐久，绿丛又放数枝红。

</div>

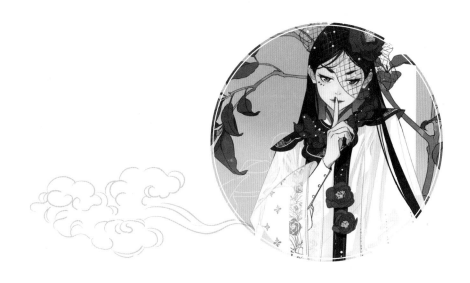

野蔷薇

中文名

野蔷薇、多花蔷薇、营实、墙蘼等

学名

Rosa multiflora

蒋天沐　文

名由

　　中国人口中的"蔷薇"，一般泛指爬藤状、蔓生的蔷薇属花卉，与"玫瑰""月季"这些直立灌木区别开。"蔷薇"中也不包括木香花。

　　李时珍在《本草纲目》中如此记述："蔷薇野生林堑间。春抽嫩蕻，小儿揩去皮刺食之。既长则成丛似蔓，而茎硬多刺。小叶尖薄有细齿。四五月开花，四出，黄心，有白色、粉红二者。结子成簇，生青熟红。"其中，"结子成簇，生青熟红"的蔷薇果实也被叫作"营实"，古人常以其入药。

杂谈

　　蔷薇的种类众多，但其中最常见的无疑是"野蔷薇"这一物种。没错，植物学家们给它起的中文名就是野蔷薇。野蔷薇在全国大部分地区均有分

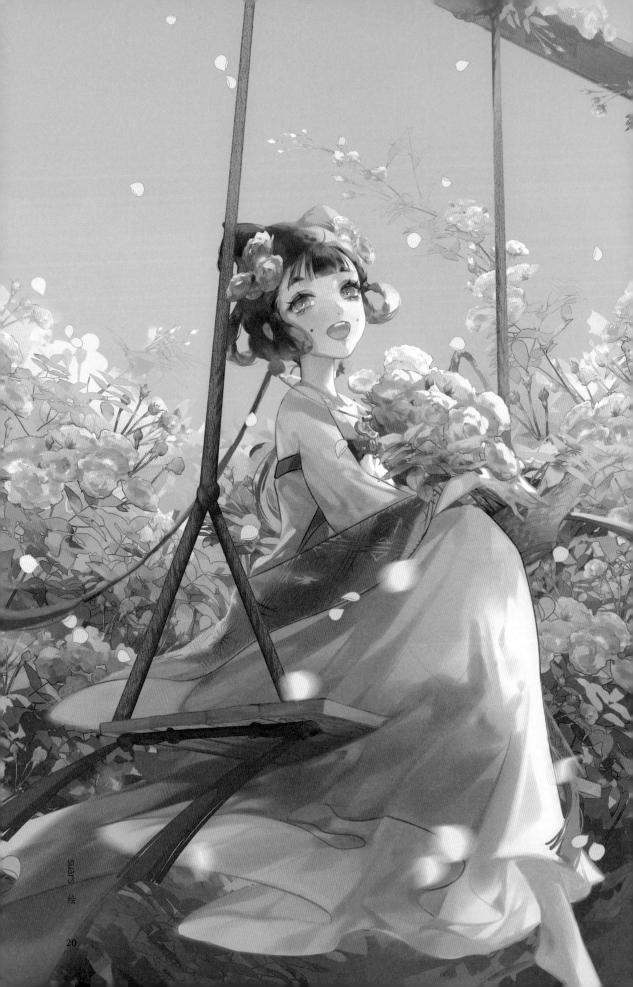

布，田垄和山间都有它们的身影。山野自生的野蔷薇一般开小白花，花瓣五枚，花小而密。四五月盛花期时，花团缀满枝头，将纤细的枝蔓压得低垂。许多城市中栽植的观赏蔷薇品种也是由野蔷薇培育而来的。常见的品种中，粉色单瓣的叫"粉团蔷薇"，粉红色重瓣的叫"七姊妹"，白色重瓣的叫"白玉堂"。当然，随着园林园艺技术的发展，各种蔷薇品种层出不穷，老一套叫法已经有点过时了。

野蔷薇的花期从四月起，可延续到六月中下旬。因其盛开在春夏之交，诗人们常借它表达伤春之情："东风且伴蔷薇住，到蔷薇、春已堪怜。"也歌颂其繁花夏景："绿树阴浓夏日长，楼台倒影入池塘。水精帘动微风起，满架蔷薇一院香。"

在江南一带，春夏之交正好遇上梅雨季节。野蔷薇盛开时，花瓣和花蕊上常沾有水珠，晶莹剔透；或是整朵花都浸润在一层水膜里，仿佛巧夺天工的玻璃工艺品。其花香也融进雨雾里、风里，缥缈而多变，时而清新淡雅，"幽香微带雨，丽色烂蒸霞"；时而奇异浓郁，"倏然一阵微飔起，大地氤氲洒异香"；也常沾染在衣物上，长久不去，"傍蔷薇，摇露点。衣润得香长远"。在天晴时，野蔷薇花香更烈、花色更艳，总引得无数蜂蝶环绕，非常热闹。

《广群芳谱》中还记载了这样一则典故，说汉武帝与丽娟看花，蔷薇始开，态若含笑。汉武帝曰："此花绝胜佳人笑也。"丽娟戏曰："笑可买乎？"帝曰："可。"丽娟遂取黄金百斤，作买笑钱奉帝，为一日之欢。

　　皇帝一掷千金买妃子笑常有，妃子反过来买皇帝一笑着实稀奇。因此，民间传说的十二花神中，把汉武帝宠妃丽娟列为蔷薇花神。"此花绝胜佳人笑也"也是对蔷薇极高的赞誉。

 诗词

山亭夏日

〔唐〕高骈

绿树阴浓夏日长，楼台倒影入池塘。

水精帘动微风起，满架蔷薇一院香。

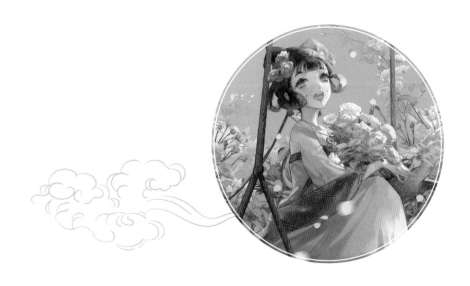

牡丹

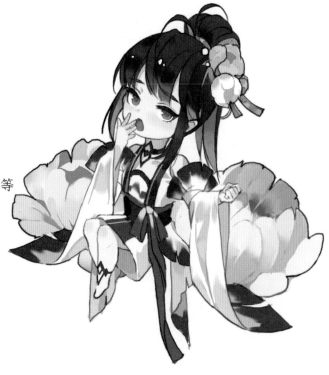

中文名

牡丹、花王、木芍药等

学 名

Paeonia × suffruticosa

於筱岚　文

名由

《本草纲目·卷十四·草之三》："牡丹，以色丹者为上，虽结子而根上生苗，故谓之牡丹。"牡者，雄也，言其以本株之苗无性繁殖；丹者，赤也，言其色红。"谷雨三朝看牡丹"，春日渐远，牡丹姗姗来迟。

杂谈

如果说梅、李、杏、樱桃是早春识花科普的主力，那么牡丹、芍药定是晚春的"流量担当"。芍药出名早，《诗经·郑风·溱洧》："维士与女，伊其相谑，赠之以勺药。"三月上巳节，郑国的青年男女在溱水和洧水岸边结伴游春，以芍药相赠，约以毋相忘。千余年后，历史的车轮转入唐代，生于我国中西部地区的牡丹才声名鹊起，一跃而居芍药之上，虽然唐人亦称其为"木芍药"。

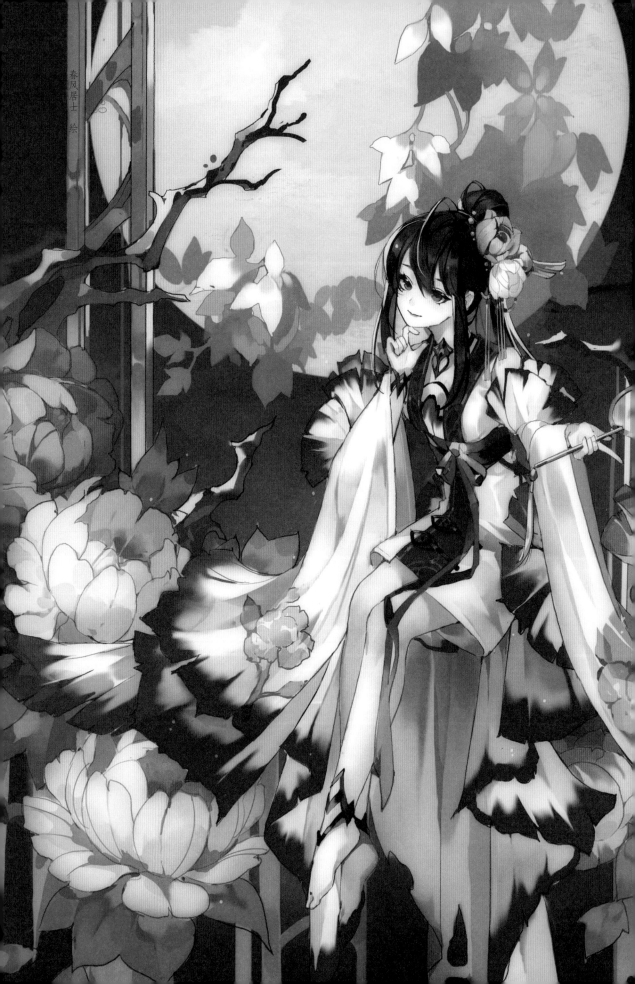

同为芍药属植物，牡丹与芍药的区别主要体现在茎干、叶片和花期三个方面。

茎干：牡丹是落叶灌木，花枝硬朗结实，有木质感；芍药是多年生草本，花枝柔软。

叶片：牡丹叶片舒展，颜色嫩绿，多为二回三出复叶；芍药叶片狭长，颜色浓绿，多为三出复叶。但牡丹和芍药的种类众多，常会遇见特殊情况。

花期：牡丹和芍药的花期十分接近，却又严格守时。古语有云："谷雨三朝看牡丹，立夏三照看芍药。"谷雨牡丹、立夏芍药为黄河中下游区域花期，若在江南，以杭州为例，牡丹和芍药的花期又可各往前推约一个节气。

《花镜》有云："牡丹为花中之王，北地最多，花有五色、千叶、重楼之异，以黄紫者为最。"

欧阳修在《洛阳牡丹记》中记载："牡丹之名，或以氏，或以州，或以地，或以色，或旌其所异者而志之。……姚黄者，千叶黄花，出于民姚氏家。……魏家花者，千叶肉红花，出于魏相（仁溥）家。……人有数其叶者，云至七百叶。钱思公尝日：'人谓牡丹花王，今姚黄真可为王，而魏花乃后也。'……"

花王姚黄，花后魏紫，为1300余种牡丹中最负盛名者。

牡丹花朵雍容华贵，有盛世气象，其根皮亦可供药用，称为"丹皮"，为镇痉药，能凉血散瘀，治中风、腹痛等症。

牡丹的英文peony，被认为来自古希腊神话中的诸神医师Paeon之名；也有研究认为，Paean（Paeon的另一种希腊语写法）是阿波罗在迈锡尼希腊语中的替代名称。在维苏威火山爆发时，即公元79年，牡丹已被赋予了治愈20种不同疾病的能力。这与《洛阳牡丹记》中"牡丹初不载文字，唯以药载《本草》（《神农本草经》）"的描述颇为一致，可见牡丹之贵，初在药用；及至盛唐，方以花闻名，直至今日。

诗词

赏牡丹

〔唐〕刘禹锡

庭前芍药妖无格，池上芙蕖净少情。

唯有牡丹真国色，花开时节动京城。

虞美人

中文名

虞美人

学　名

Papaver rhoeas

蒋天沐　文

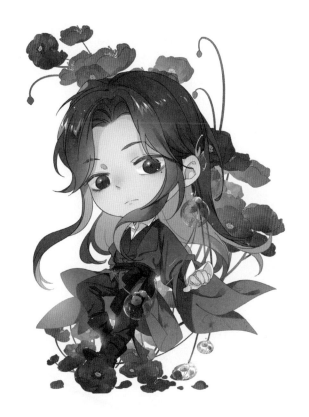

名由

提起虞美人之名，总是让人想起虞姬自刎的悲壮。项羽被困于垓下，四面楚歌之中，作《垓下歌》："力拔山兮气盖世。时不利兮骓不逝。骓不逝兮可奈何！虞兮虞兮奈若何！"虞姬随歌起舞。相传歌罢，虞姬便拔剑自刎。而传说中的虞美人草，就是一种能够"随歌起舞"的植物。

杂谈

但据《广群芳谱》记载，彼时的虞美人，与今日的虞美人并非一物。"虞美人"之名原指豆科植物舞草（*Codariocalyx motorius*），它确实能够随歌起舞。如果去西双版纳植物园参观，导游会对着舞草歌唱，它的小叶真的会随着歌声轻轻抖动，非常奇妙。

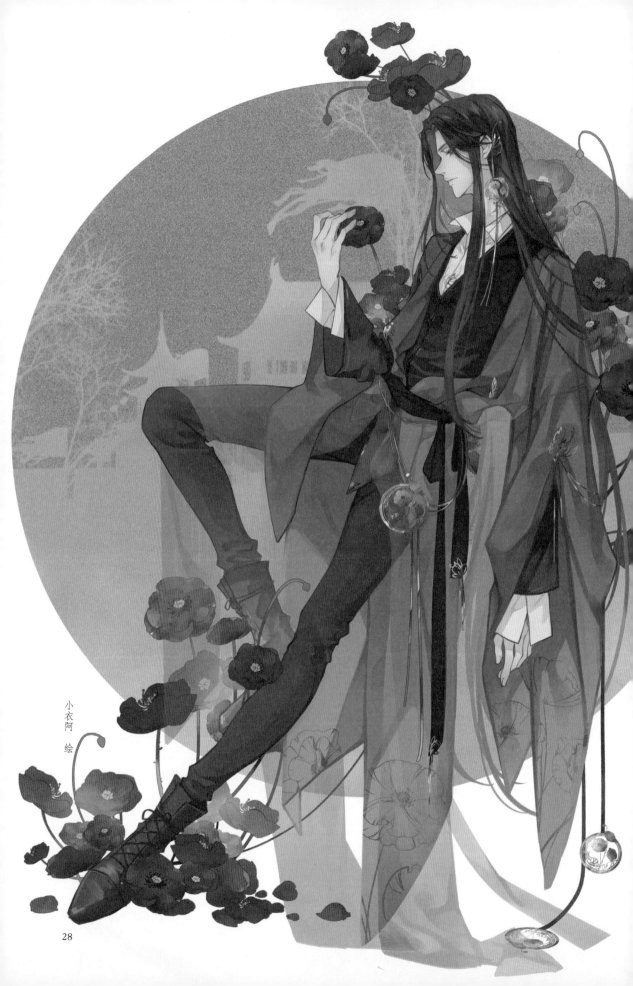

小衣阿 绘

清代时，"虞美人"之名才落到今日的罂粟科虞美人头上。这一误用始于清代《花镜》："虞美人，原名丽春，一名百般娇，一名蝴蝶满园春。皆美其名而赞之也。江浙最多。丛生……一本有数十花。茎细而有毛……发蕊头朝下，花开始直，单瓣丛心，五色俱备，姿态葱秀，尝因风飞舞，俨如蝶翅扇动，亦花中之妙品。"

　　虞美人之舞，由此从随歌而舞，变成了因风飞舞。虽然少了点神秘感，但罂粟科虞美人那窈窕的身姿、如血般鲜红的花瓣，似更贴合虞姬的美貌和悲情。这一误用逐渐被人们接受，并一直沿用至今。

　　虞美人在暮春时节开花，花期延续至初夏，大都作为观赏植物栽培于园圃和城市园林中，少有野生。虞美人花朵开在纤细的花茎上，初开时低垂，盛开时方才抬起头来。花朵极美，有单瓣的品种，四枚花瓣交错，随风一开一合，如蝶翅扇动；也有重瓣的品种，花瓣层叠，能满足人们对最华丽的石榴裙的想象。尤其是在阳光下，轻薄的、半透明的花瓣被照得透亮，显得更加妖媚动人。

现代植物学上的"虞美人"，指虞美人（*Papaver rhoeas*）这一物种，开红色花。而古典文学及人们生活中常说的"虞美人"，往往将冰岛虞美人（*Papaver nudicaule*）这一物种也包括其中。冰岛虞美人的颜色更多，如黄、粉等色。如今城市园林中更常见的也是冰岛虞美人。

诗词

浪淘沙·赋虞美人草

〔宋〕辛弃疾

不肯过江东，玉帐匆匆。至今草木忆英雄。唱著虞兮当日曲，便舞春风。

儿女此情同，往事朦胧。湘娥竹上泪痕浓。舜盖重瞳堪痛恨，羽又重瞳。

栀子

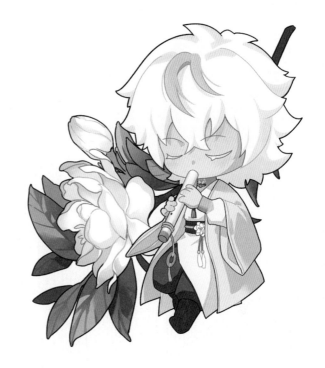

 茜草科 *Rubiaceae* >> 栀子属 *Gardenia*

中文名
栀子、卮子、鲜支等

学　名
Gardenia jasminoides

蒋天沐　文

名由

李时珍《本草纲目》释之曰："卮，酒器也。卮子象之，故名。"然而卮的外形（圆筒形器身，直壁，深腹，有环形錾耳或半环耳，有些有盖，有些底部有三足）有些像我们今天使用的带把手的水杯，无论如何难以与栀子的花、果形态联系起来，李氏的释名或有误。栀子在古时的名称还有很多，如卮子、鲜支、鲜枝、芝等。

杂谈

在古时，人们栽植栀子的主要目的不是观花闻香，而是取果实染色。司马迁《史记·货殖列传》载："若千亩卮茜，千畦姜韭，此其人皆与千户侯等。" 这里的卮、茜分别是栀子和茜草，均为染料，栀子染黄，茜

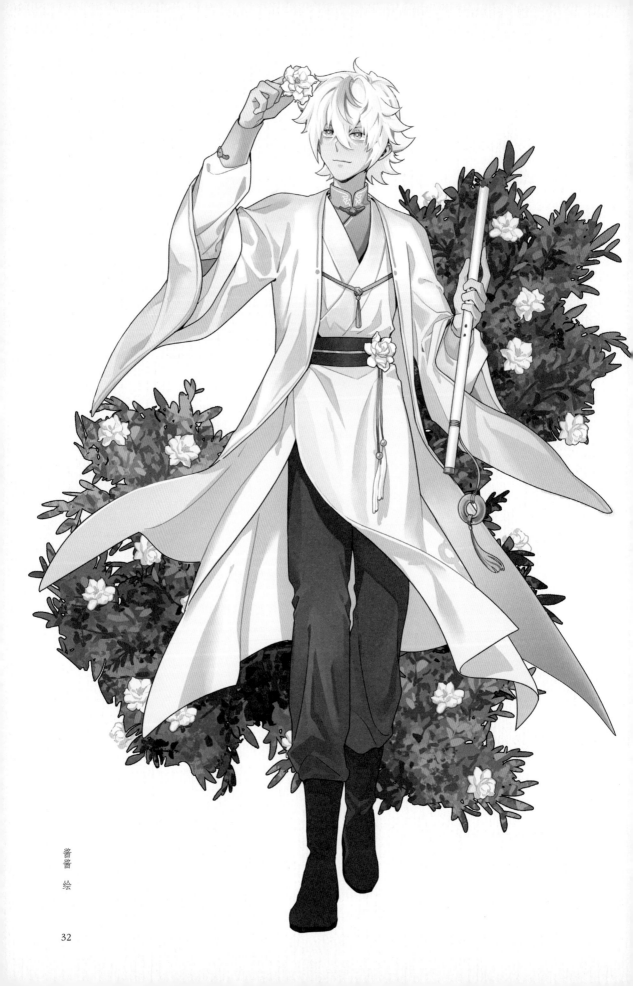

酱酱 绘

草染红。在司马迁所处的时代，栀子和茜草是相当高级的经济作物，家中若种植千亩栀茜，其地位与千户侯相当。为什么是这两种植物？这与汉武帝正式改服制由尚黑到尚红、黄不无关系，正如《汉官仪》载："染园出卮茜，供染御服。"原来是因为皇帝喜欢！

栀子用来染色的部位是果实。久居城市的人可能从没见过栀子结果，这是因为城市中种植的多为重瓣栀子，也称"白蟾"。重瓣花相比单瓣花多出来的那些花瓣，大都是由花蕊变化而来的；而缺少了花蕊，自然就无法结果。所幸野生的单瓣栀子并不罕见，去城市周边的山上转转就很有可能发现它们。

栀子在每年的秋冬结果，果实为橙红色的、椭球形，表面有六棱，顶端还有六枚宿存的花萼，外形颇具辨识度。新鲜果实较软，一剥开就汁液四溅，染得满手黄色。不过这果实鸟儿特别喜欢吃，野外遇见的栀子果十有八九都被啄了个大洞。

把时间往前推几个月。栀子的花期比较早，在华南等地为清明前后；在江南一带，其盛花期主要在六月，与一年中最闷热的梅雨季节重合度较高。因此每每上山寻访野栀，总是要在浓重的湿气中穿行。不过，野栀一定不会让寻访者失望，散发着浓香的雪白花朵，定能让人神清气爽，扫清登山的疲惫。

但也有人认为栀子花香过了头，《花经》《花疏》这两部古代园艺著作均认为栀子品格不高。这里的栀子指的是重瓣的白蟾，《花疏》中云："重瓣者花大而白，差可观，香气殊不雅。"

　　有人嫌弃它，自然也有人为它抱不平。汪曾祺有一段特别有意思的文字，他笔下的栀子花说："我就是要这样香，香得痛痛快快！"可不是吗？天地间的生灵，即使说它们的生命有目的，那也一定不是取悦人类吧。

诗词

雨过山村

〔唐〕王建

雨里鸡鸣一两家，竹溪村路板桥斜。

妇姑相唤浴蚕去，闲着中庭栀子花。

合欢

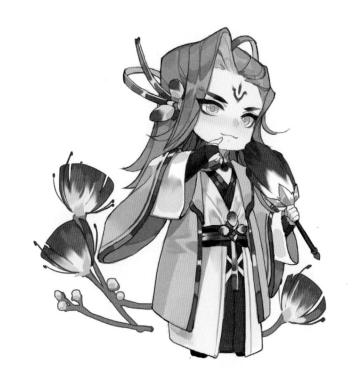

中文名
合欢、夜合、合昏

学　名
Albizia julibrissin

於筱岚　文

名由

《花镜》云："合欢，一名'蠲（juān）忿'。树似梧桐，枝甚柔弱。叶类槐荚，细而繁。每夜，枝必互相交结，来朝一遇风吹，即自解散，了不牵缀，故称'夜合'，又名'合昏'。五月开红白花，瓣上多有丝茸。"

杂谈

合欢为落叶乔木，树木高大，树冠开展。二回羽状复叶层层叠叠，羽叶轻舒，如盖低垂，仿佛树木版的含羞草。这也不奇怪，合欢就是豆科含羞草亚科合欢属植物，它有一个英文名叫 *mimosa tree*（含羞草树）。众所周知，用手触碰含羞草的叶片，它就会闭合；合欢的叶片也会闭合，但不是因为触碰，而是在每天傍晚自动收拢。因为这个习性，合欢有"合昏"的别称，"合欢"之名可能就是由"合昏"变化而来的。

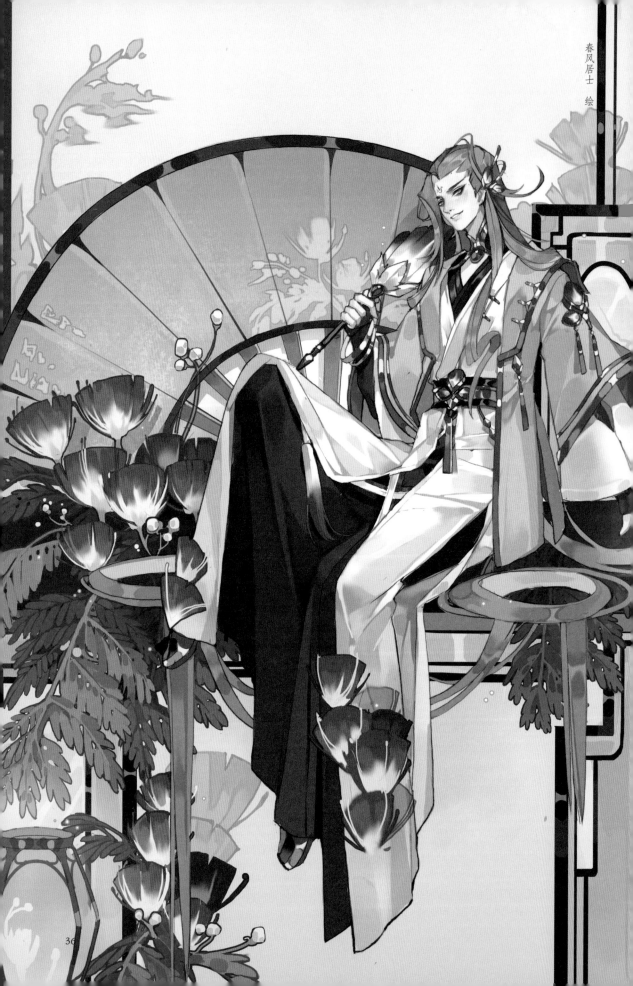

　　"夜合枝头别有春"，盛夏初至，合欢花开如绒簇，白底粉尖，<u>丝丝缕缕</u>，竟有几分春意延续。其花有淡淡的香气，然而总是开在树冠上，匆匆路过树下的行人难以闻到花香。但在傍晚，合欢花香似乎会随着暮色一起沉下来，人们更容易感受到。

　　如果说 *mimosa tree*（含羞草树）是以合欢的叶片特征命名的，那么另一个英文名 *silk tree*（丝绸树），指的就是合欢的花朵。艳丽的、粉红色的、放射状的花丝，似绒球般盛开在枝条顶部，排列成圆锥花序，随风摇动，别有风情。合欢的中文俗名"绒花树""拂绒""拂缨"也形象地展示了合欢花朵如丝似绒的特征。合欢的学名中的种加词 *julibrissin* 则是波斯语 gul-i abrisham 的变体，意为"丝花"（波斯语 gul 为花，abrisham 为丝绸）。由此可见，自古至今，从东到西，"丝花"是人们对合欢最深刻的印象。

　　若是有机会一睹 8—10 月果期时的合欢树，其满树的带状荚果一定会像它的"丝花"一样令人记忆深刻——浅褐色的豆荚从枝顶向下垂着，这豆荚很轻很薄，一阵大风就能将它吹得很远。

　　"合欢"之名，好听之余也让人浮想联翩。

　　有些人将其与男女之事联系到一起。在表达这层含义的文学作品中，比较知名的有杜甫的《佳人》："合昏尚知时，鸳鸯不独宿。但见新人笑，那闻旧人哭。"

有些人认为合欢能使人欢乐无忧，《神农本草经》记载"合欢，味甘平；主安五脏，利心志，令人欢乐无忧；久服轻身明目，得所欲"，说得非常神妙。现代的《中国药典》中，亦写明合欢花与合欢皮两味中药具有"解郁安神"之功效。

但种种说法究竟是确有其事，还是由"合欢"之名展开的联想，这里就不做论断了。

 诗词

江城子·绣香奁曲

〔金〕元好问

吐尖绒缕湿胭脂。

淡红滋。

艳金丝。

画出春风，人面小桃枝。

看做香奁元未尽，挥一首，断肠诗。

仙家说有瑞云枝。

瑞云枝。

似琼儿。

向道相思，无路莫相思。

枉绣合欢花样子，何日是，合欢时。

紫薇

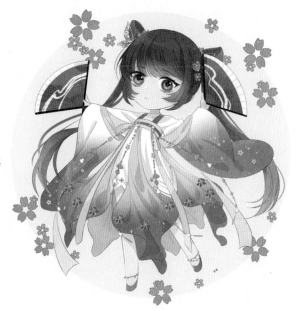

中文名
紫薇、百日红、痒痒树等

学　名
Lagerstroemia indica

李永浩　文

名由

　　假如穿越回唐代，当时的紫薇可不是像某电视剧中那样穿一身紫色的俏姑娘，而是皇帝的智囊团——中书省的别称。唐开元元年，借三垣星官之名，中书省改作紫微省，庭内遍植紫薇花。您瞧，唐代就有"谐音梗"。

杂谈

　　曾经官拜中书舍人的白居易，留下一首《紫薇花》："独坐黄昏谁是伴，紫薇花对紫微郎。"于是紫薇又得名"官样花"。南宋诗人陆游在《紫薇》中写道："钟鼓楼前官样花，谁令流落到天涯？"就像诗中所述，紫薇随着时间的流逝也成了"明日紫花"，不再受世人追捧。在南唐文人张翊所著《花经》中，紫薇仅排六品四命，从中央贬到了地方。

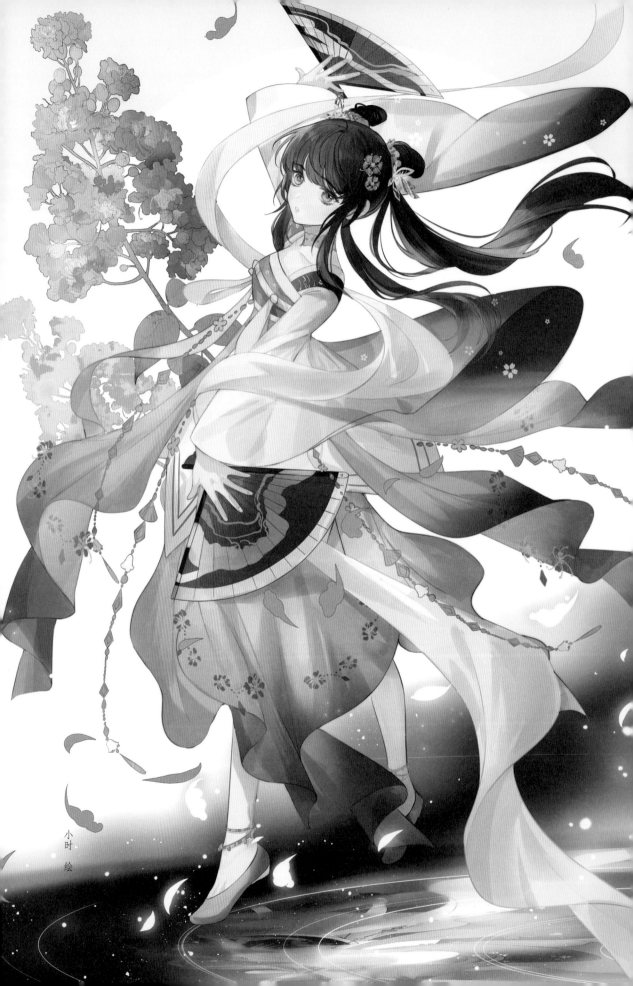

小时 绘

人们对紫薇的关注也回归到它超长的花期，著名诗人杨万里便留有"谁道花无红十日，紫薇长放半年花"的诗句。从仲夏到中秋，近 4 个月的花期为紫薇赢得了"百日红"的美名。

关于紫薇开花时的样子，汪曾祺老先生总结出了一个字——乱。他在作品《紫薇》中是这样吐槽的："真是乱。乱红成阵。乱成一团。简直像一群幼儿园的孩子放开了又高又脆的小嗓子一起乱嚷嚷。"的确，紫薇小枝繁多，且纵横交错，数朵花一团团挤在枝杈的顶部，也难怪会勾起汪老先生参观幼儿园的"美好"回忆。

除了株型乱，单一朵花也是乱的。汪老爷子也对花朵进行了白描："紫薇花是六瓣的，但是花瓣皱缩，瓣边还有很多不规则的缺刻，所以根本分不清它是几瓣，只是碎碎叨叨的一球，当中还射出许多花须、花蕊。"

花蕊更是乱的，紫薇的雄蕊有 42 枚，虽说数量不算多，却正如汪老爷子所观察的——射出"花须""花蕊"两种不同的形态。紫薇花除了中心 36 枚长着黄色花药的"普通雄蕊"，外侧还有 6 枚顶着不起眼褐色花药的"超长雄蕊"；而它的雌蕊也十分修长，跟外侧的"超长雄蕊"混在一起。这也是紫薇花的小心机，"普通雄蕊"又名"给食型雄蕊"，它显眼的黄色花药承担吸引昆虫过来采食的任务；而另一种"超长雄蕊"被称为"传粉型雄蕊"，它不起眼的褐色花药中满是发育成熟的花粉，在昆虫忙于采食之际，顺便把花粉粘在它们的腹部，待昆虫探访下朵花时，便可以完成授粉大业。这种现象在植物界被称为"异型雄蕊"，由著名生物学家达尔文最早提出。

　　花落以后，已是深秋，很快叶子也告别了枝头；待到入冬，球形蒴果由青黄转为紫黑。此时的紫薇也乱到了极致，乱到掉渣！不过此渣不是别物，正是从已然开裂的蒴果中飞出的种子。紫薇种子细小，扁平且带有一层薄薄的翼膜。北风乍起，种子便迫不及待地打着旋儿飞向天空，也把这个姹紫嫣红的故事带向远方。

　　除此之外，紫薇树皮薄且呈原木色，不像其他树木那样老皮龟裂，故得名"无皮树"。还有不知哪个手闲之人戳了戳紫薇，发现它花枝乱颤，于是其又得名"痒痒树"。不过，究竟是紫薇木质脆硬传导能力较强，还是它的植株大多头重脚轻牵一发而动全身呢？或许二者皆有吧。

紫薇花

〔唐〕白居易

丝纶阁下文书静，钟鼓楼中刻漏长。

独坐黄昏谁是伴，紫薇花对紫微郎。

凌霄

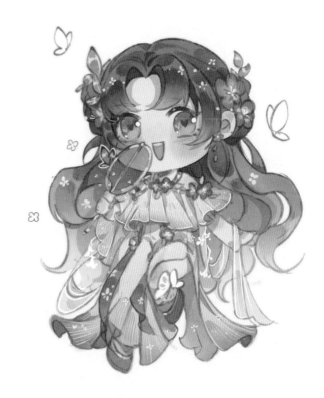

中文名
凌霄、苕等

学 名
Campsis grandiflora

蒋天沐　文

名由

　　凌霄之名源自其生长习性，李时珍云："附木而上，高数丈，故曰凌霄。"中国的文学家常借植物喻人，比较著名的有"岁寒三友""四君子"，但落到凌霄头上的却不是什么好名声。因其攀附生长的习性，它常被用来比喻趋炎附势、狐假虎威的人。

杂谈

　　有人贬损凌霄，自然也有人喜爱它、歌颂它。事实上真正见过凌霄盛花模样的人，很难不为它的气势和美貌折服。清代李渔极爱凌霄，他在《闲情偶寄》里写道："藤花之可敬者，莫若凌霄。然望之如天际真人，卒急不能招致，是可敬亦可恨也。"可敬可以理解，但为何又说它可恨呢？李

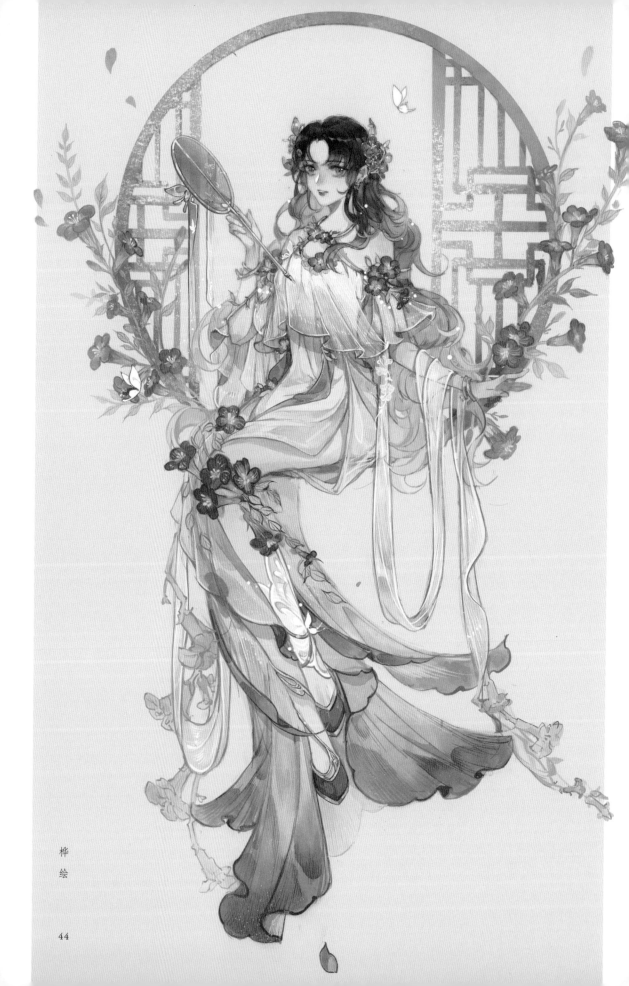

桦
绘

渔接着写道："欲得此花，必先蓄奇石古木以待，不则无所依附而不生，生亦不大。予年有几，能为奇石古木之先辈而蓄之乎？"原来他认为，凌霄花犹如天际得道真人一般，要把超然的它请到自己身边，必须先准备好奇石古木供其栖居才行；但可恨的是他自己年事已高，恐怕没有什么时间、精力来准备了。若不能展现凌霄最佳的面貌，不如不养，李渔对凌霄的喜爱可见一斑。

苏轼有一首《减字木兰花》，描绘了凌霄居古木的场景：

> 双龙对起，白甲苍髯烟雨里。
> 疏影微香，下有幽人昼梦长。
> 湖风清软，双鹊飞来争噪晚。
> 翠飐（zhǎn）红轻，时下凌霄百尺英。

根据词序描述，这两株凌霄长在杭州西湖畔"藏春坞"，诗僧清顺常闲卧藤下，吹着湖风，闻着花香，简直太闲适了。可惜的是，如今"藏春坞"和这两株古松凌霄均已不存。

现在，凌霄已经是江南江北、街头巷尾常见的园林植物。凌霄的花期一般自5月暮春起，至8月盛夏止，基本覆盖了一年中最炎热的时段。盛花期的它们枝叶翠绿、花团锦簇，是夏日里最绚烂夺目的风景。作为一种紫葳科植物，凌霄的花朵极具代表性，喇叭状花冠的顶部浅裂成5瓣；

朝花朵内部看，可以发现所有花蕊都紧贴着花冠的上部生长，风一吹就会抖落许多花粉。冬日，凌霄蒴荚成熟裂开，它释放出的每一枚种子都是一个小滑翔翼，凌霄费尽手段爬得这么高，还不就是为了让后代飞得更远吗？

你可能在城市中见过许多种颜色的凌霄花，包括橘黄色、橘红色、红色和粉色。在植物学上，这些色彩不同的凌霄花分别是不同的物种。最常见的橘红色凌霄花是杂交凌霄（*Campsis × tagliabuana*），它是中国本土凌霄（*Campsis grandiflora*）与来自美洲的厚萼凌霄（*Campsis radicans*）的杂交种，其花色介于两个亲本之间——中国凌霄为橘黄色，厚萼凌霄为红色。由于杂交种相对好养活，现在城市中最常见的便是杂交凌霄，中国凌霄反而难得一见了。粉色凌霄则是来自非洲的非洲凌霄（*Podranea ricasoliana*），它也有"紫芸藤"的别称。

咏凌霄花

〔宋〕贾昌朝

披云似有凌霄志，向日宁无捧日心。

珍重青松好依托，直从平地起千寻。

夹竹桃

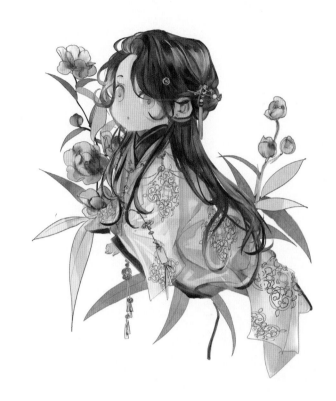

中文名
夹竹桃

学　名
Nerium oleander

蒋天沐　文

名由

　　"夹竹桃"以其花朵似桃花、叶片似竹叶而得名。"夹"取"兼而有之"之意，指的是夹竹桃兼具竹子和桃花的观赏特征。需要注意的是，古诗文中的"夹竹桃"，大都指"桃花和竹子开在一起"，而不是指夹竹桃这种植物。

杂谈

　　许多人听到夹竹桃的第一反应可能是：这种花有毒！人们对夹竹桃产生这种印象，要归功于这么多年来各种文艺作品不遗余力的宣传。从20世纪的《黑猫警长》到2011年首播的《甄嬛传》，其中都有夹竹桃中毒的案例。

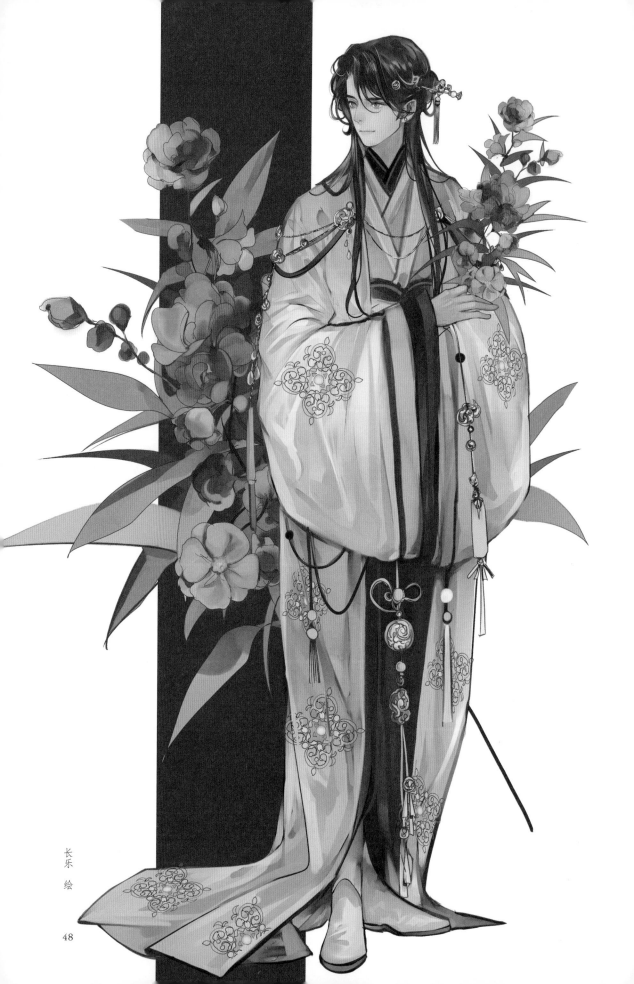

长乐 绘

夹竹桃的确是具有巨毒性的植物，但人们也有些言过其实。正常与夹竹桃相处的话并不会中毒，除非直接吃进嘴里，摘下一大把花拿去泡水喝，或者用夹竹桃枝条串羊肉串烤着吃……总之，日常观赏，避免碰触或食用，大可不必担心中毒。

夹竹桃的花期大致在夏季，越往南，夹竹桃开得越好、花期越长。在华南的广东等地，夹竹桃几乎全年开花；在江南一带，夹竹桃花开三季，枝叶常青。出于对它的喜爱，北方的人们从古至今都在培育更加耐寒的夹竹桃。明代时夹竹桃还不太能适应江南的气候，明代王稚登有诗云："章江茉莉贡江兰，夹竹桃花不耐寒。三种尽非吴地产，一年一度买来看。"如今夹竹桃早已遍植江南，尤其在道路两旁最常见。一般认为，夹竹桃叶片能够有效吸附空气中的颗粒物，起到抗污染的作用，成排成排的夹竹桃犹如城市的绿色城墙。到了盛夏花季，一眼看过去只见花墙不见叶，相当壮观。但身处华北城市的人们还是得"一年一度买来看"。在北京，夹竹桃多以盆栽面貌示人，到了冬季需要搬到室内保暖，很难在户外熬过冬季。

夹竹桃花常见的有三色。北京花市里售卖的夹竹桃盆栽，多开艳丽的玫红色、浅粉色花，而南方露地栽种的有不少开白色花。玫红色、浅粉色夹竹桃花往往是重瓣的，白色夹竹桃花往往是单瓣的。仔细观察花朵可以发现，除了花瓣外，其花还有一圈流苏状的结构，那是它的"副花冠"。小心翼翼地撕开花朵，可以看见它那毛茸茸的雌蕊，就像是蛾的触角。

茉莉曲六首·其六

〔明〕王稚登

章江茉莉贡江兰，夹竹桃花不耐寒。

三种尽非吴地产，一年一度买来看。

茶话会

排挤

◎ 桃小吆　脚本　◎ 茶乐　绘

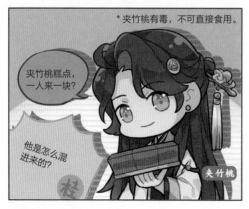

荷花

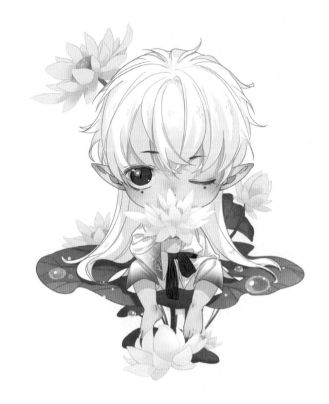

中文名
荷花、莲、菡萏

学 名
Nelumbo nucifera

於筱岚 文

名由

"菡萏香连十顷陂。""荷"是它最早的名字,《诗经·郑风》:"山有扶苏,隰(xí)有荷华。""莲"也是它的名字之一,宋代罗愿《尔雅翼》:"今江东人呼荷华为芙蓉,北方人便以藕为荷,亦以莲为荷。"

杂谈

因外形、名字相似,许多人误以为莲与睡莲是同一种植物,至少其亲缘关系不远。但事实并非如此,虽然莲属曾长期置于睡莲科之下,但在1998 年,依据基因亲缘关系分类的 APG 分类法认定,莲属应独立为莲科。目前,莲科莲属植物仅有两种:分布于亚洲及大洋洲的莲(*Nelumbo nucifera*)和分布于美洲的黄莲花(*Nelumbo lutea*)。睡莲的种类则要多得多。

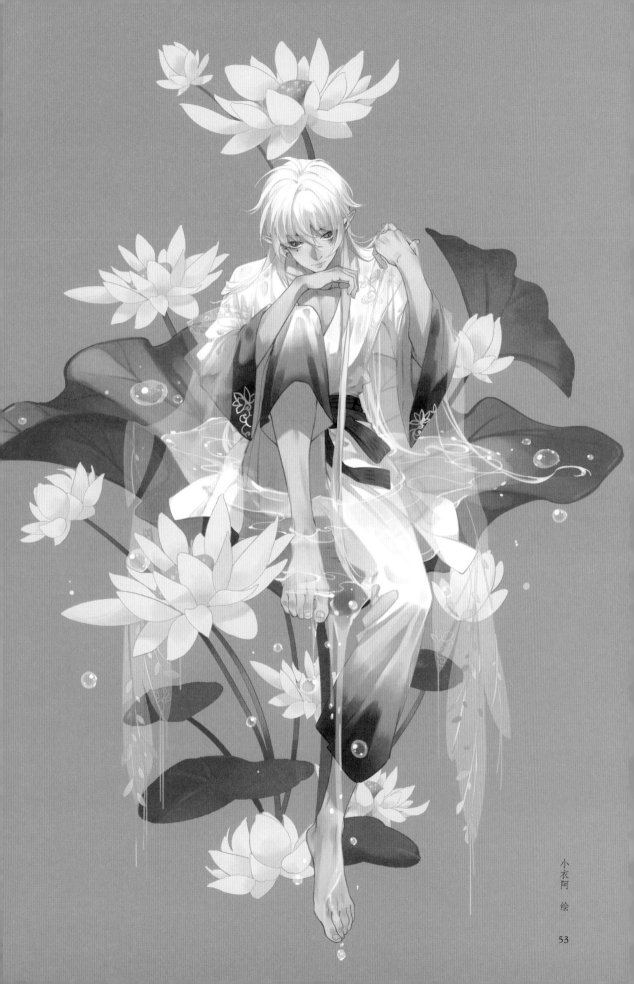

小衣阿 绘

另外，莲和睡莲的外形其实也相差不小：莲是挺水植物，花朵与叶片挺立于水面之上，叶片圆形，无裂缝；睡莲则是浮水植物，花朵与叶片浮于水面，叶片有深裂缝。

其实，睡莲作为一种观赏植物，很晚才进入人们的视野，分不清莲与睡莲只是我们现代人的烦恼。相比之下，莲自古就在我国人民的文化和生活中占有重要地位。

古人很早就发现了莲自根茎至花叶种子皆有用途，莲的根状茎（藕）可作蔬菜或提制淀粉（藕粉），种子（莲子）可供食用，叶（荷叶）及叶柄（荷梗）煎水喝可清暑热，藕节、荷叶、荷梗、莲房、雄蕊及莲子都富有鞣质，可作收敛止血药。因而，古人不厌其烦地为莲的每一部分都取了对应的名字，《花镜》载："荷花，总名芙蕖，一名水芝，其蕊曰菡萏，结实曰莲房，子曰莲子，叶曰蕸，其根曰藕。""芙蓉"最早也是荷花的别名，但单指荷的花。

毕竟西湖六月中，风光不与四时同。

接天莲叶无穷碧，映日荷花别样红。

——〔宋〕杨万里《晓出净慈寺送林子方》

在杭州，每年第一朵盛开的荷花定能登上当日报纸的头版。与此同时，多年来，第一朵荷花皆绽放在曲院风荷景区，实在奇妙。

盛夏赏荷，雨霁为佳。骤雨初歇，莲叶上滚动着晶莹剔透的雨珠，又有几片落瓣浮在飘萍之上，细腻，映着一湾碧水。天青云朗，氤氲的水汽与清幽的莲香交杂，沁人心脾。一如周邦彦《苏幕遮》中的描写："叶上初阳干宿雨，水面清圆，一一风荷举。"

荷与莲，在植物学上本是一物，但荷、莲二字却予人相异的意象：荷字入世，热闹，青荷盖绿水，芙蓉披红鲜；莲字出世，清雅，竹喧归浣女，莲动下渔舟。

　　碧湖，扁舟；莲叶，芙蕖；菱歌，少女。

　　《采莲曲》也好，《西洲曲》也罢，都敌不过隔水少女的盈盈笑意。那随着嫣然笑语一同抛来的，又何止一枝莲呢？

江城子·江景

〔宋〕苏轼

凤凰山下雨初晴，

水风清，

晚霞明。

一朵芙蕖，开过尚盈盈。

何处飞来双白鹭，如有意，慕娉婷。

忽闻江上弄哀筝，

苦含情，

遣谁听。

烟敛云收，依约是湘灵。

欲待曲终寻问取，人不见，数峰青。

母女　　　　荷与莲

◎桃小吃　脚本　◎茶乐　绘

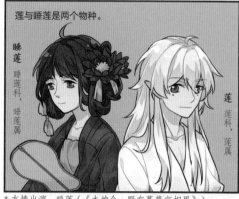

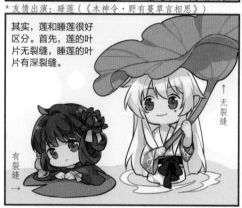

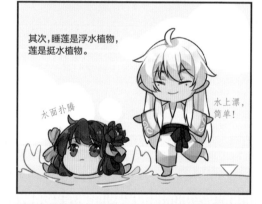

木槿

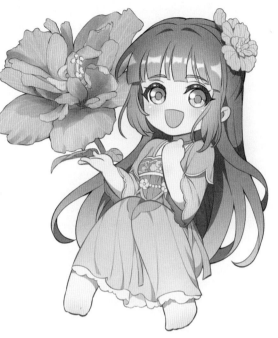

中文名

木槿、舜、朝开暮落花等

学 名

Hibiscus syriacus

蒋天沐　文

名由

　　木槿的名称很多，古时叫"舜"，取花开仅一瞬之意。单朵木槿花朝开暮落，瞬间之荣，来去匆匆。《诗经》中的名句"有女同车，颜如舜华""有女同行，颜如舜英"，便是将少女比作木槿花。木槿也叫"朝菌"，有一种说法认为庄子所咏的"朝菌不知晦朔，蟪蛄不知春秋"不是在说一种早上的蘑菇，而是在说木槿花。后来人们惯用的"木槿"之名，木为"木本"，槿为"堇色"，或指开淡紫色花朵的树木。

杂谈

　　虽然单朵木槿花朝开暮落，仅一日风华，但一整棵木槿树的花期却十分悠长。盛夏时节木槿进入花期，这一开就能持续到深秋霜降。很难想象，这么一棵小树从哪里得来这么多的能量，能在枝头不断地爆出花来，一朵刚落、一朵又开，生生不息。若不是每日都能见到落花铺满地，你恐怕很难发现单朵木槿花朝开暮落的事实。

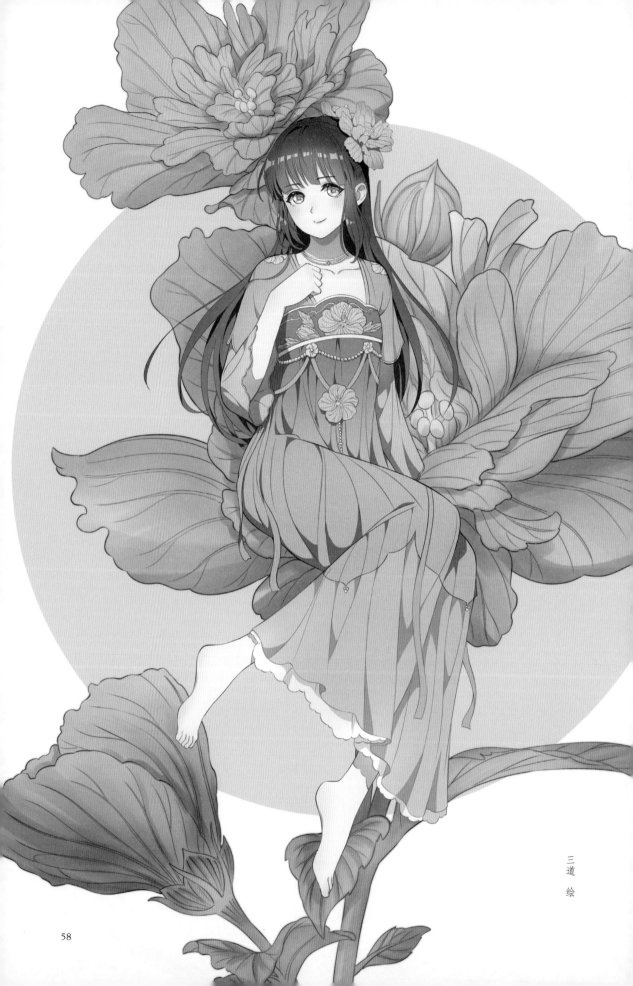

三道绘

木槿花一般在清晨开放，初开时为淡紫色或淡粉色，花瓣上多多少少会沾上点朝露。朝露可是比木槿花更短暂的存在啊！太阳出来后不久朝露就消失不见了，只留下花朵在烈日下被炙烤着。大约到中午，木槿花开始衰败，花色略略变浅，花瓣开始失水皱缩。到下午，花色却又开始变深，染上一丝丝青蓝色。同时花瓣逐渐向内蜷缩，等它们像卷心菜一样包成一团时，整朵花就会"啪嗒"一声掉到地上。这个过程与山茶花的凋零类似：花朵不会在枝头枯萎，而是在枯萎前就凋落；花瓣不会一片一片地零落，而是整朵花一起掉落。

　　目前木槿花的园艺品种有很多，大致可分为单瓣、重瓣两类。单瓣木槿花有五枚花瓣，花瓣内侧基部有深色斑纹。花瓣环绕着花蕊柱，柱下方是雄蕊柱，上方是雌蕊柱。重瓣木槿花那些多出来的花瓣，实际上都是由雄蕊变化而来的，因此呈现出外围五枚大花瓣环绕中央一堆细碎小花瓣的花型。

　　人们喜爱种植木槿，不仅因为它好看，也因为它好养活，种在马路边当行道树完全没有问题。古时乡野里常栽植木槿来当绿篱，它的枝条柔软，可以大幅弯曲而不断裂，因此人们成排种植木槿，然后把枝条编织成篱笆。

木槿花还是一种食材，它还有个"鸡肉花"的别称，说是能吃出鸡肉的味道，但笔者亲自尝试后认为传说不实。木槿花比较常见的吃法是煮粥、炖汤，口感嫩滑。另外，木槿的花、叶中含有皂苷，用纱布包裹放在水中揉搓，能产生丰富的泡沫，可以用来洗衣、洗头。

积雨辋川庄作

〔唐〕王维

积雨空林烟火迟，蒸藜炊黍饷东菑。

漠漠水田飞白鹭，阴阴夏木啭黄鹂。

山中习静观朝槿，松下清斋折露葵。

野老与人争席罢，海鸥何事更相疑。

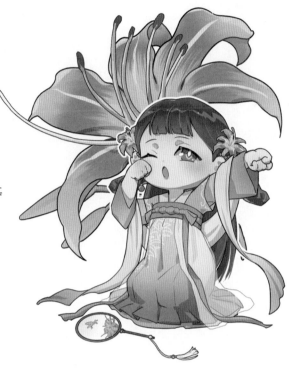

 中文名
萱草、萱花、忘忧等

学　名
Hemerocallis fulva

淤筱岚　文

名由

　　萱草，《花镜》记为"萱花"，又作"谖"，一名"宜男"，一名
"忘忧"。

　　"萱草堂开，仙姿秀、金枝玉叶。"古往今来，以"忘忧"著称的萱
草同时还是我国的母亲花，直至康乃馨携西方文化传入。

杂谈

　　萱草是多年生草本植物，有近肉质的根，叶片带状而较宽。花葶从叶
丛中央抽出，花梗较短，花近漏斗状，花被裂片六，内三片常宽于外三片；
花橘红色至橘黄色，朝开暮谢，无香。

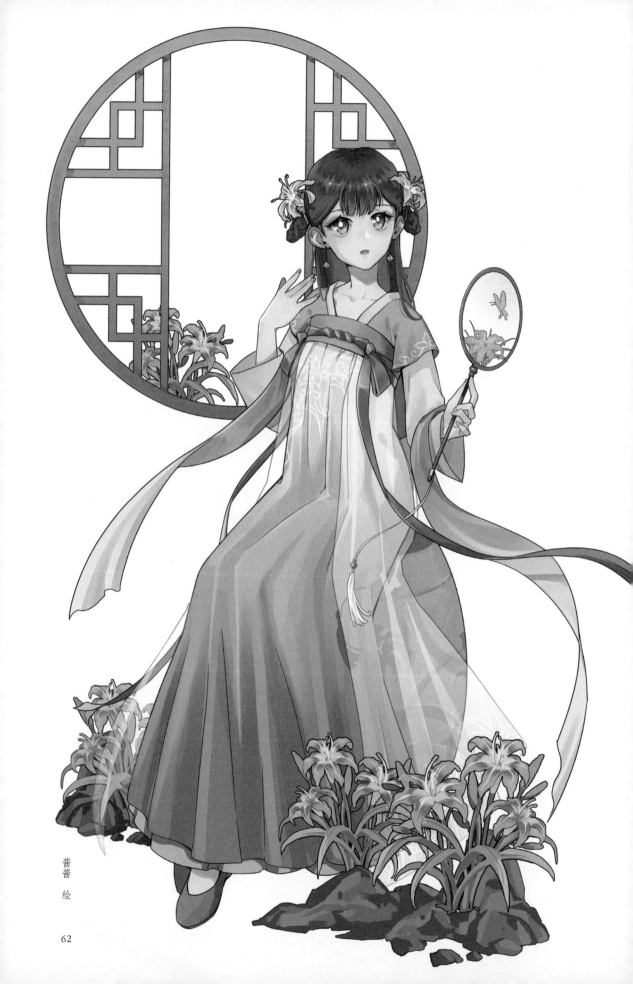

酱酱 绘

62

在西方，萱草的俗名有daylily、tawny lily和lemon lily。daylily 源自萱草花朝开暮谢的特点，与萱草属拉丁属名 *Hemerocallis* 的来源一致——是希腊语hemera（day）和kallos（beauty）组合的变体，指美丽却只盛开一天的像百合一样的花；tawny lily和lemon lily则源于萱草花的颜色，tawny是黄褐色，lemon是柠檬黄色，但这两种颜色与我们常见的萱草花色并不相似：黄褐色太深，柠檬黄色又太浅。想来，是因为萱草栽培历史悠久，培育地域广泛，类型变异极多，使得传到西方的萱草已经与原生萱草有了许多不同。

萱草在我国有着近3000年的栽培历史，它在《诗经》中便有出现。《诗经·卫风·伯兮》："焉得谖草，言树之背。"这里的谖草就是指萱草。《伯兮》全诗说的是一位独守家门的妇女，思念在外征战的丈夫。自从丈夫离开后，思念使她无心梳妆打扮，头发都乱得像飞蓬（一种小菊花）。后来，她在树后种植萱草，希望能靠它来排解忧愁。可见在《诗经》的时代，萱草就与"忘忧""妇女""思念"等绑定在了一起。

宋朝王楙《野客丛书》云："盖北堂幽暗之地，可以种萱。"北堂：古代居室东房的后部，为妇女盥洗之所；后指母亲的居室，又可代称母亲。在母亲居住的堂前种下萱草，希望母亲可以忘却忧伤，这是许多离家游子的心愿。写下"谁言寸草心，报得三春晖"的孟郊，也曾写下"萱草生堂阶，游子行天涯。慈亲倚堂门，不见萱草花"的诗句。古来忠孝难两全，一朵小小的萱草花，也只是思乡而不得归的游子们的微小希冀，念子情切的慈母们的稀薄安慰。

后世认为，使用萱草"忘忧"的方式是食用。晋代张华的《博物志》说："合欢蠲忿，萱草忘忧。"萱草属大多数种类的花确实都可以食用，但不宜多食，且需要经过特殊的处理，如经过蒸、晒加工成干菜，否则容易食物中毒。

　　现今，我们在市场中买到的金针菜其实并不是萱草，而是黄花菜（*Hemerocallis citrina*）。黄花菜又称"柠檬萱草"，它嫩黄的花色与柠檬黄色近似，其种加词 citrina 也正是拉丁语"柠檬"之意。萱草的众多品种一般种植在园林中，以供观赏。

　　萱草花开，送一枝绽放的萱草给妈妈，不只是为了萱草的芬芳，更是为了能让她们忘却忧伤。

 诗词

<div align="center">

萱草图

〔明〕唐寅

北堂草树发新枝，堂上莱衣献寿卮。

愿祝一花添一岁，年年长庆赏花时。

</div>

剪秋罗

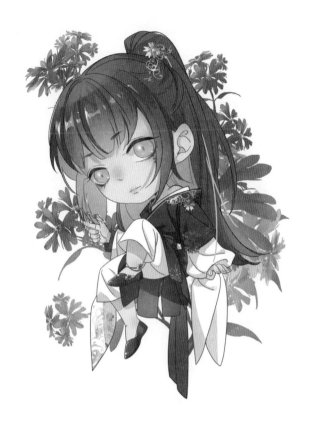

中文名
剪秋罗、汉宫秋等

学 名
Silene fulgens

蒋天沐　文

　　剪秋罗花色娇艳、花瓣轻薄，被古人喻作丝绸——"罗"，这是中国丝绸代表品种绫、罗、绸、缎中的一种。剪秋罗夏秋之交开花，花开五瓣，极为对称，每一瓣都从正中分开呈 V 字形，"V"的基部又朝两侧分出一细小分叉。剪秋罗的花朵如此规整，就像是把丝绸叠好后，精心裁剪而出。

杂谈

　　"剪秋罗的花朵像是用丝绸剪出来的一样"，康熙皇帝也是这么认为的，他写了一首《咏剪秋罗》：

　　　　可惜轻罗任剪裁，名传南国向秋开。

　　　　未知紫塞多佳种，杂置嫣红配绿苔。

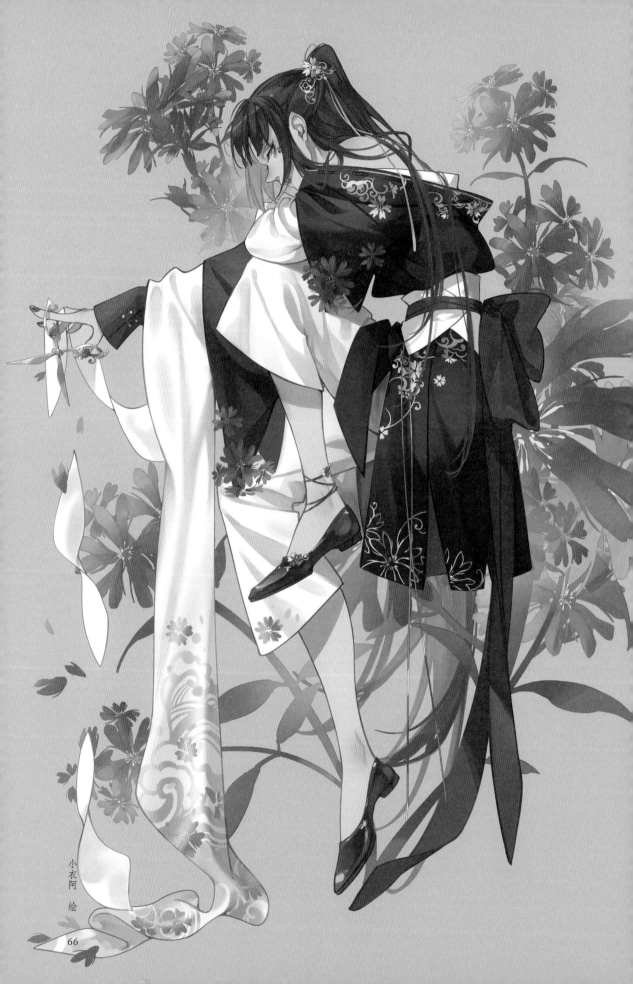

　　从诗中我们还可以了解到，剪秋罗主要生长在北方地区。在北京郊外，入秋之后的山上和草原上，鲜红的剪秋罗便是那最艳丽的花朵。从北京出发前往北方"塞外"，承德、内蒙古，一直到长白山，都有剪秋罗生长。

　　康熙帝的孙子乾隆帝也写了一首《剪秋罗》：

秋罗底把并州剪，应制仙人觅羽裳。

漫说汉宫秋色好，请看秋色在山庄。

　　不难看出，剪秋罗是栽培历史比较长的花朵，在皇帝的避暑山庄中也有种植。但如今的城市园林中很难见到剪秋罗，恐怕只有少数花园和园艺发烧友家的园地里有。

　　乾隆诗里提到的"汉宫秋"是剪秋罗的别名。王象晋《二如亭群芳谱》记载："剪秋罗一名汉宫秋，色深红，花瓣分数岐，尖峭可爱，八月间开。"汉宫秋听起来不像是花名，而更像是戏名、曲名，也确实有这么一出戏叫《汉宫秋》，是马致远（"枯藤老树昏鸦"就是他写的）以昭君出塞为历史背景创作的。

　　像是用丝绸剪出的花，其实不只有剪秋罗，还有剪春罗和剪夏罗。好吧，剪春罗和剪夏罗其实是同一种植物的两个名字。剪秋罗的花朵鲜红，花瓣接近 V 字形，较窄。而剪春罗的花朵是橘红色的，花瓣宽大不少，形状像是铅笔屑。

剪春、剪夏、剪秋都有了，那有剪冬罗吗？这个真没有。不过，剪秋罗花谢后，马上就要到深秋了；在枯黄色成为基调的秋日，红艳艳的剪秋罗才格外显眼、珍贵。

<div style="text-align:center">

木兰花令

〔明末清初〕陆求可

绿叶丛丛春意浅。

也算芳菲开一遍。

花如散掷紫金钱，易入时人轻薄眼。

妖红小小疑桃脸。

雨点风摇最娇艳。

凭君唤作剪秋罗，试问秋罗谁为剪。

</div>

西府海棠

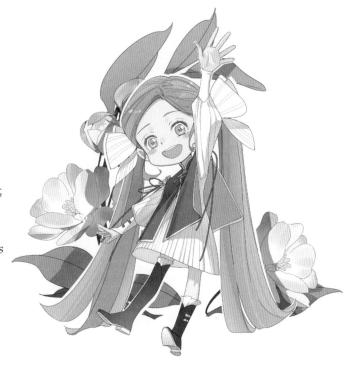

【中文名】
西府海棠、海红等

【学　名】
Malus × *micromalus*

蒋天沐　文

名由

　　提起"海棠"花，第一个出现在你脑海中的是哪一种呢？以"海棠"为名的植物确实不少，依《群芳谱》中的记载可分四种：贴梗海棠、垂丝海棠、西府海棠和木瓜海棠。其中，贴梗海棠"花五出，初极红，如胭脂点点然"，垂丝海棠"花梗细长似樱桃，其瓣丛密而色娇媚，重英向下有若小莲"，西府海棠"枝梗略坚，花色稍红"，木瓜海棠"生子如木瓜，可食"。

　　书中对这四种海棠的描述是相当准确的，只不过在现代植物分类学中，贴梗海棠、木瓜海棠为木瓜海棠属（*Chaenomeles*）植物，结果大而坚硬，煮一煮倒也可以吃，但口味很酸。云南那边做调味料的"酸木瓜"就是一种木瓜海棠。而垂丝海棠、西府海棠为苹果属（*Malus*）植物，它们结出

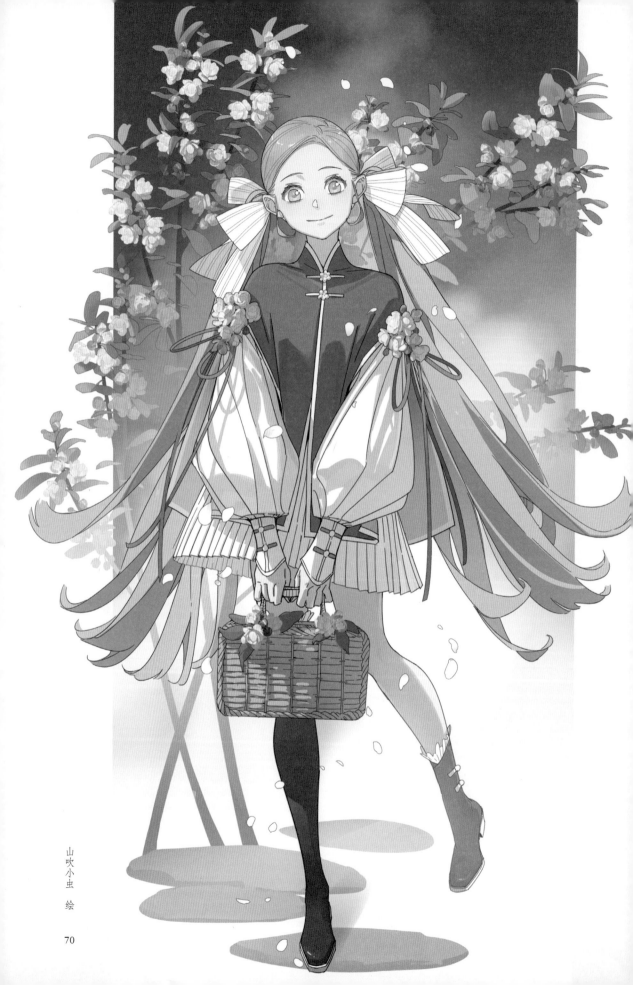

的果实看起来就是一个小苹果的样子，只是涩味较浓，果肉也很少。毕竟是赏花为主的植物，果实的口感跟苹果、海棠果之类确实没法比。

杂谈

以上两种苹果属海棠花呈现出明显的南北分布格局，江南多见垂丝海棠，江北多见西府海棠，这种格局的形成，与植物本身对环境的适应能力有关，同时，也与人们的审美有关。垂丝海棠枝叶纤细、花梗细长，开花时朵朵低垂、花瓣微敛，总在那江南烟雨中轻颤。西府海棠枝叶更加硬朗，树姿挺直，其花梗稍短、花瓣开展，看起来充满了精气神儿。

但诗人们却总说西府海棠"睡未足"，其中最有名的一首可能是苏轼的《海棠》："东风袅袅泛崇光，香雾空蒙月转廊。只恐夜深花睡去，故烧高烛照红妆。"这个画面想起来令人发笑，不知道苏轼会不会一手举着蜡烛，一手轻拍花枝，嘴上嘟囔着"醒醒，别睡，别睡"呢？这近乎痴情般的喜爱，为后世的人们所称道。

其实，海棠"睡未足"的典故可追溯到唐玄宗和杨贵妃。关于这则典故的解释见于北宋僧人惠洪的《冷斋夜话》："明皇登沉香亭，召太真妃，于时卯醉未醒，命力士使侍儿扶掖而至，妃子醉颜残妆，鬓乱钗横，不能再拜，明皇笑曰，岂妃子醉，直海棠睡未足耳。"原来唐玄宗将酒醉未醒的杨贵妃比作海棠花了。相比于垂丝海棠的纤细，西府海棠的确要丰腴得多。

这个典故传开后，众多文人都将其化用到自己的作品中。《红楼梦》第五回说到，秦可卿的闺房中有一幅唐伯虎画的《海棠春睡图》，两边还

有宋学士秦太虚写的一副对联："嫩寒锁梦因春冷，芳气袭人是酒香。"世上究竟有没有这幅画已不可考，如果有，其内容很可能就是贵妃醉酒。

由于盛开在暮春时节，古代诗人们也常借海棠表达伤春之情。李清照的《如梦令》脍炙人口："昨夜雨疏风骤，浓睡不消残酒。试问卷帘人，却道海棠依旧。知否，知否？应是绿肥红瘦。"

只是，不看花的人们很难知道，"睡未足""绿肥红瘦"背后的西府海棠，总是那样花开热烈、充满活力。

海棠

〔宋〕苏轼

东风袅袅泛崇光，香雾空蒙月转廊。

只恐夜深花睡去，故烧高烛照红妆。

桂花

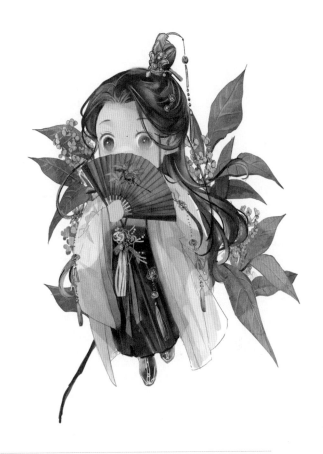

中文名
桂花、木樨等

学 名
Osmanthus fragrans

於筱岚 文

名由

桂花，因其叶脉形如"圭"字而得名，宋范成大《桂海虞衡志》记载：
"凡木叶心皆一纵理，独桂有两道如圭形，故字从圭。"桂花又名"木犀"，
清代顾张思《土风录》云："桂木纹理如犀。"现亦作"木樨"。

杂谈

桂子月中落，天香云外飘。

桂花之美，在其香。

革质的叶片，簇生于叶腋的聚伞花序，小小的辐射对称的四枚花瓣（花
冠裂片），都在桂花四散的甜香中黯然失色。桂花之色淡而静，气息暖而
缓，香气既清且浓，象征着岁月静好的现世安稳。

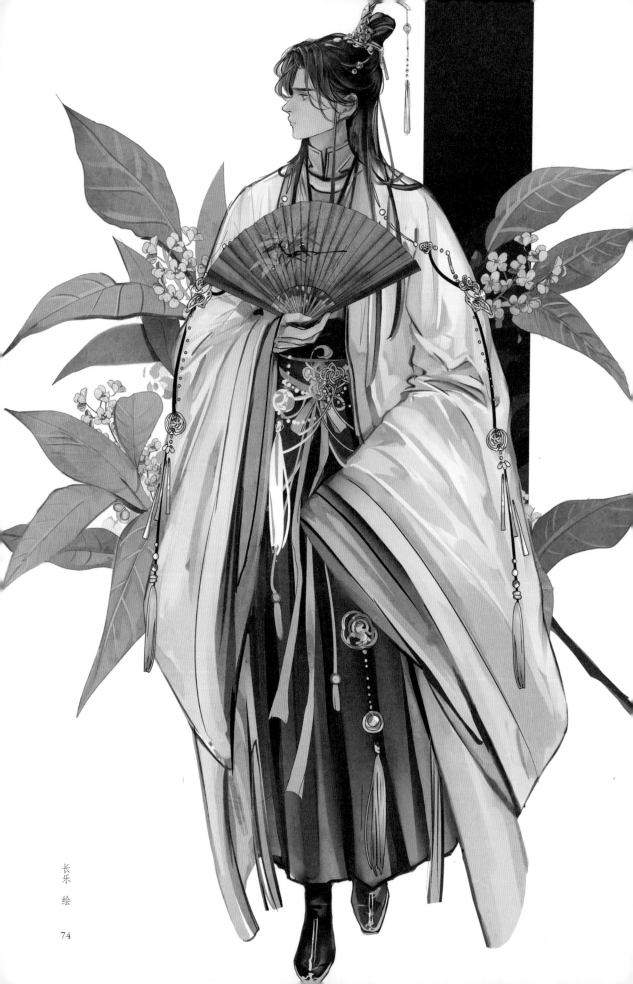

长乐 绘

74

桂花的学名也强调了"香"这一特性：其属名 Osmanthus 来自古希腊语，由 osme（香味）和 anthos（花）组成，即具有香味的花；其种加词 fragrans 亦意为芳香；属名与种加词合起来就是香上加香。

园艺栽培中，丹桂、金桂、银桂和四季桂是常见的桂花品种。丹桂橙黄色、金桂金黄色、银桂浅黄近白，四季桂花色与银桂较为相似，但长年开花，叶片常不平整，香气极淡。

丹桂、金桂与银桂中，金桂的香气无疑是最为甜郁的，银桂次之；丹桂的香气似难以归结，生活中常觉其香淡薄，志书中又云其香浓郁，令人困惑。

暗淡轻黄体性柔，情疏迹远只香留。何须浅碧深红色，自是花中第一流。

梅定妒，菊应羞，画阑开处冠中秋。骚人可煞无情思，何事当年不见收。

——〔宋〕李清照《鹧鸪天》

桂花虽小，翌年三月结的果却不小，紫黑色的长圆形果实缀在枝头，常见又不引人关注。若是仔细观察，就可发现不是每株桂树都结果——木樨花两性，雄花、两性花异株，即一种桂树只开雄花，不结果；另一种桂树开两性花，结果。据闻：开雄花的桂树常落花满地，可结果的桂树则几无落花，颇易区分。若将视线转向花冠深处，只开雄花的桂树可见两枚雄蕊，不育雌蕊呈钻状或圆锥状；两性花则有着完整的雄蕊与雌蕊，绿色的子房清晰可见。

在世人的印象中，桂花开时天已转凉——秋风的微凉才能衬出桂花悠长绵远的香溢。而事实上，桂花蒸，才是桂花盛放的必备条件。

桂花蒸：农历八月间，桂花将开时，天气异常闷热。

赏花人必不喜潮湿闷热的桂花蒸，可桂花爱它。

愈是潮闷，花开得愈好，香味愈浓。

桂花又不耐雨，冷暖空气一交锋，簌簌秋雨打落满枝花朵，如碎金满地，甜香却难再寻。

只盼得，中秋夜前，花开正好，雨水不扰，正是"玉露澄天宇，金风净月华。满庭秋色木犀花"。

忆江南·其二

〔唐〕白居易

江南忆，最忆是杭州。

山寺月中寻桂子，郡亭枕上看潮头。何日更重游！

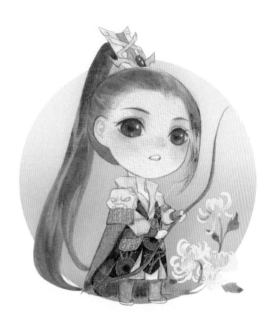

中文名
菊花

学　名
Chrysanthemum morifolium

於筱岚　文

名由

"采菊东篱下，悠然见南山。"重阳前后，菊花盛开，古人寄长寿与吉祥的愿望于其上，称之为"寿客"。菊花糕、菊花茶、菊花酒、菊花火锅，从观赏到食饮，菊花是秋季最闪亮的明星。

杂谈

菊科是一个庞大的植物家族，也是双子叶植物中物种最多的一个科，据*State of the World's Plants 2017*（《2017 全球植物现状报告》），菊科共有 32581 种植物。

在这 30000 余种菊科植物中，我国约有 2000 余种，它们有些富有经济价值，如莴苣、茼蒿、菊芋等可作蔬菜食用；有些菊科植物的种子可

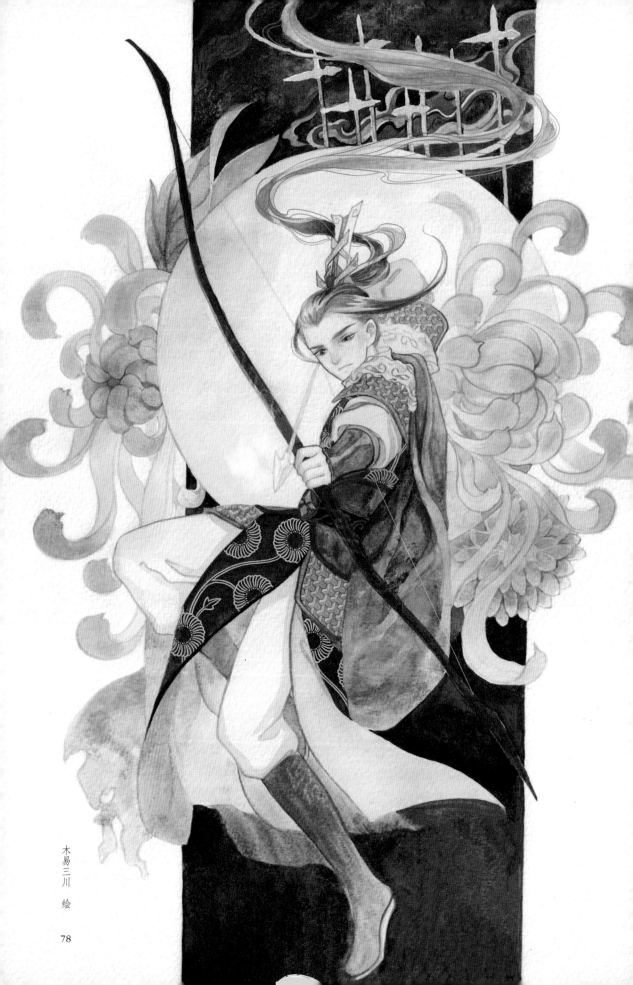

木易三川 绘

78

供榨油，用于工业生产或食用，如向日葵、小葵子和苍耳；有些可提取橡胶，如橡胶草和银胶菊；艾纳香可蒸馏制取冰片；红花和白花除虫菊为著名的杀虫剂；紫菀、旋覆花、艾、白术、苍术、牛蒡、蒲公英等为重要的药用植物；而传统意义上的"菊花"——翠菊、大丽花、金光菊、金鸡菊及其余许多种类，则是观赏花。

通常情况下，"菊"指代的是菊科菊属的菊花（*Chrysanthemum morifolium*）；它的属名 Chrysanthemum 来自古希腊语 chrys（金色）和 anthos（花）——与《礼记·月令》中"鞠有黄华"的描述近乎一致，可见人们对菊的第一印象是黄花，而非今时今日的白花。

> 朝饮木兰之坠露兮，夕餐秋菊之落英。
>
> ——〔先秦〕屈原《离骚》

菊花入馔在我国已有千余年的历史，至清代，菊花火锅被慈禧太后列入冬令的御膳之中。据德龄《御香缥缈录》记载，慈禧享用的菊花火锅，源自一种名叫"雪球"的白菊花，花瓣短而密，洁净宜煮食。

与此同时，菊花还可用于日常泡水喝及药用——它的干燥头状花序性甘、苦，微寒；归肺、肝经；散风清热，平肝明目，清热解毒；可用于风热感冒，头痛眩晕，目赤肿痛，眼目昏花，疮痈肿毒。据《中国药典》，药材菊花依据产地和加工方法不同，分为"亳菊""滁菊""贡菊""杭菊""怀菊"，分别产自安徽亳州、安徽滁州、安徽黄山、浙江桐乡和河南焦作。

暗暗淡淡紫，融融冶冶黄。

陶令篱边色，罗含宅里香。

——〔唐〕李商隐《菊花》

菊花经千余年栽培繁育，其品种数量极多，以花色区分，主要分为黄色、白色、红色和紫色；以花型区分，可分为单瓣菊、托盘菊、蓬蓬菊、装饰菊和标准菊等多种。

姿态奇特的头状花序赋予了菊花独有的魅力，使之装扮了寂寥的深秋。

 诗词

饮酒·其五

〔东晋〕陶渊明

结庐在人境，而无车马喧。

问君何能尔？心远地自偏。

采菊东篱下，悠然见南山。

山气日夕佳，飞鸟相与还。

此中有真意，欲辨已忘言。

木芙蓉

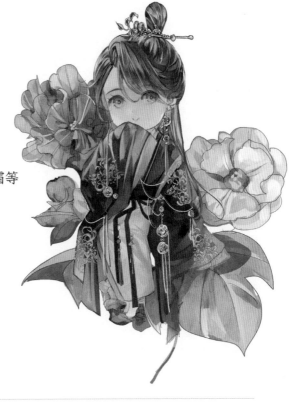

中文名
木芙蓉、芙蓉、木莲、拒霜等

学 名
Hibiscus mutabilis

於筱岚　文

名由

　　夏末秋初，池岸临水处，木芙蓉花开一株，婷婷袅袅，风致楚楚。近圆形的花朵大而色丽，艳如荷花，故有芙蓉、木莲之名；又因其在农历八九月仍盛开，故名拒霜。

杂谈

　　木槿属的多数种类都有着大而美丽的花朵，是高质量的园林观花灌木。木芙蓉更是其中翘楚。阳历八月起，木芙蓉花期始。它的花朵大而美艳，有单瓣、重瓣两类。单瓣木芙蓉花瓣近圆形，有五枚，呈旋转状排列，辐射对称；花蕊呈柱状，长长的一枝花柱从雄蕊柱中穿出，从顶端看，柱头有五裂。重瓣木芙蓉在园林绿化中也十分常见，花朵如绣球一般。

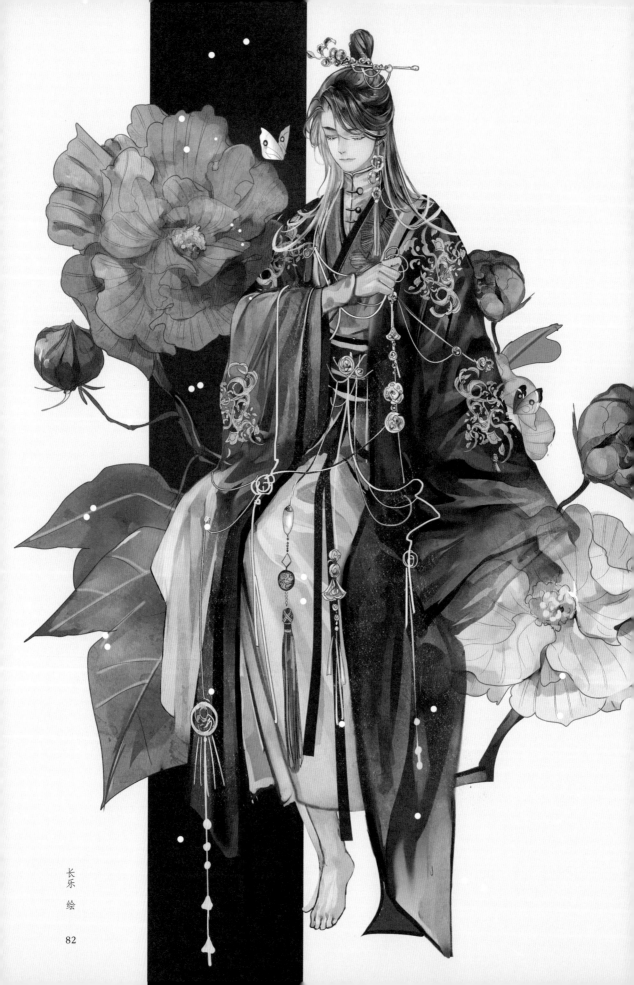

长乐 绘

明代王路《花史左编》中记载："有醉芙蓉，朝白午桃红晚大红者，佳甚。"可见一朵木芙蓉花在一日之间也可三换色。木芙蓉的花朵初开时色浅，随着绽放的时间变长，会逐渐变为深红色，而一株木芙蓉上花朵的开放时间不一，故在合适的时节，一株木芙蓉上最多可见五种颜色的花朵：初绽时的白色、盛放时柔嫩的粉色、盛极将衰时的深红色，以及白粉杂糅、粉赤杂糅的混色花朵。

这是何等美丽的画面！

水边无数木芙蓉，露染燕脂色未浓。
正似美人初醉著，强抬青镜欲妆慵。
——〔宋〕王安石《木芙蓉》

现代研究发现，温度可能是影响木芙蓉花朵颜色变化速率的重要因素——保存在冰箱中的白色木芙蓉花朵会一直保持白色，直到被取出放置在温暖的环境中，才会逐渐变为粉色。

历来吟咏木芙蓉的诗词不少，东坡先生的一则七言律诗颇有新意。

千林扫作一番黄，只有芙蓉独自芳。
唤作拒霜知未称，细思却是最宜霜。
——〔宋〕苏轼《和陈述古拒霜花》

农历八九月已有寒凉之意，百花凋残，而此时木芙蓉仍能盛开，花色艳丽，花姿清雅，花朵盛多，怎能不让诗人赞颂它耐寒的品质呢？

　　木芙蓉的叶子呈宽卵形至圆卵形或心形，叶柄、花梗和花萼上都密布着细绒毛。其植物纤维长而坚韧，因此在木芙蓉的原产地湖南，人们会取它茎皮的纤维做绳子，用作箩索，也就是系在箩筐上供挑担用的绳索。因与棉花同为锦葵科植物，外形相似，而又花朵艳丽，cotton rose 就成了木芙蓉的英文，倒与中文的木芙蓉"艳如荷花，故有芙蓉、木莲之名"有异曲同工之妙，令人一窥中西文化的异同，颇有趣意。

戏咏陈氏女剪彩花二绝句 · 拒霜

〔宋〕杨万里

染露金风里，宜霜玉水滨。

莫嫌开最晚，元自不争春。

红蓼

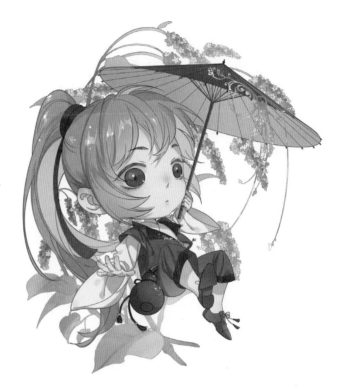

中文名

红蓼、狗尾巴花、茳草、
游龙等

学 名

Persicaria orientalis

蒋天沐　文

名由

在秋季，红蓼依旧开着鲜艳的穗状花。因其引人注目的花朵，红蓼也
有别名，如"茳草""狗尾巴花"。而在两千多年前的《诗经》中，诗人
将它称作"游龙"。

杂谈

蓼，偏爱生长在水边湿地中，种类非常多，绝大多数蓼都开着粉白色
花朵，色彩淡雅。蓼，有高有低，矮的刚够盖过鞋面，高的能长到齐腰位
置，个别高个子甚至能长到两三米，与芦花肩并肩。每到深秋季节，大多
数野花野草都枯萎了，水边便只剩下芦花与蓼花了。

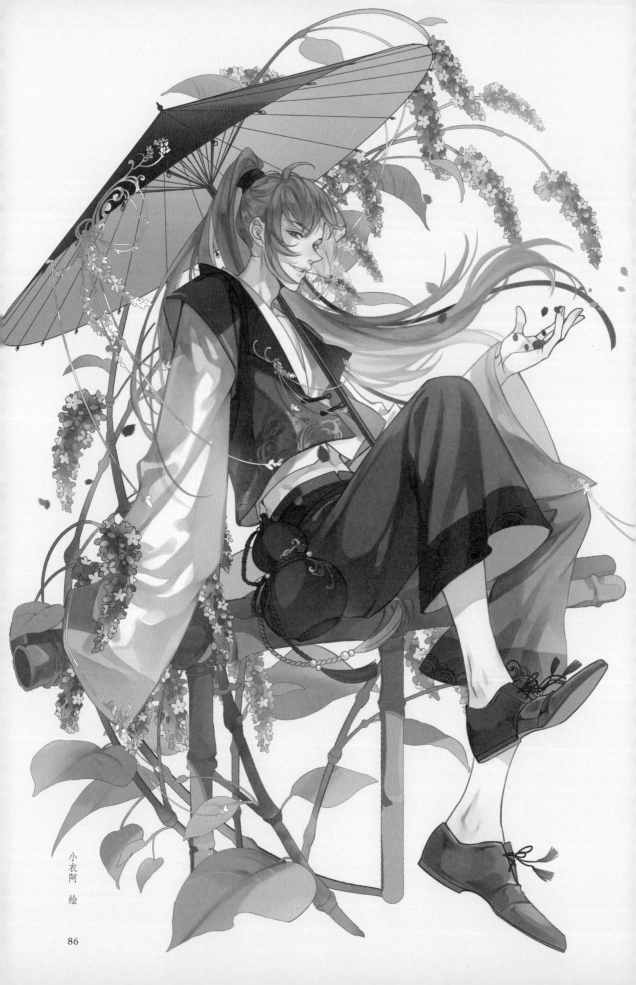

小衣阿 绘

红蓼是蓼这个大家族中高大的成员之一。红蓼能长这么高，多靠它那粗壮的茎干支撑。红蓼茎干像竹子一样分节，分节处像关节一样膨大，看着就非常牢固。茎干的顶部分出许多花枝，花枝上的红色的花穗向下低垂着，那感觉有些像垂柳，只不过把绿叶换成了红花。

　　前面说到，《诗经》中有写到红蓼。

<div style="text-align:center">

山有扶苏，隰有荷华。

不见子都，乃见狂且。

山有乔松，隰有游龙。

不见子充，乃见狡童。

——〔先秦〕佚名《诗经》

</div>

　　诗中的扶苏、荷华、乔松、游龙都是植物名，而游龙就是红蓼。游龙这个名字实在是让人浮想联翩，蓼花虽美，但又如何能被说成上天入海的游龙呢？其实，这算是古人写的"错别字"。"龙"即"茏"，是红蓼的别名；而"游"，则是说蓼花随风飘动的样子。

　　数枝红蓼醉清秋，随风飘动的蓼花，也是后来的诗人谈到秋天时，常常用到的意象。白居易有诗："秋波红蓼水，夕照青芜岸。"好一幅充满乡村野趣的画面。

　　野生的红蓼在长江以北相对常见，不过全国各地都有人种植红蓼，用于制作酒曲。要用红蓼制作酒曲，得先采来红蓼花穗，仔细挑出花穗中已经开败的、开始结种子的花朵；然后将剩下的花朵放在石臼中捣成花泥（如果混入了种子，就会带上辣味）；接下来再将花泥与糯米粉混杂在一起，捏成酒曲饼；最后一步就是发酵了。我们吃的酒酿圆子、喝的米酒，都有可能用到红蓼酒曲。

　　在国内外的花园中也可以见到红蓼。国外的园艺家还给红蓼起了个英文名，叫作：kiss me over the garden gate。将红蓼栽于矮墙旁、庭院门侧，几穗红蓼花翻越墙门，垂到游赏者的面前。"一枝红蓼出墙来"，确实是非常浪漫的景象。

山园草木四绝句·其四

〔宋〕陆游

十年诗酒客刀州，每为名花秉烛游。

老作渔翁犹喜事，数枝红蓼醉清秋。

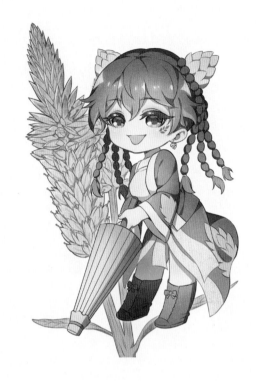

中文名
青葙、野鸡冠等

学 名
Celosia argentea

蒋天沐　文

　　青葙与清香同音，但笔者认真闻过青葙，它并没有香味。其中文名的由来自古成谜，《本草纲目》中也写道："青葙名义未详。"

杂谈

　　看到青葙的花朵，你可能会想到另外一种植物——鸡冠花。事实上，鸡冠花就是青葙经过园艺栽培后得到的一种植物。有植物学家将鸡冠花的学名定为 *Celosia argentea* var. *cristata*，发现了吗，其学名的前半部分与青葙相同。这就是说，鸡冠花是青葙的一个变种，是同一种植物的不同形态。

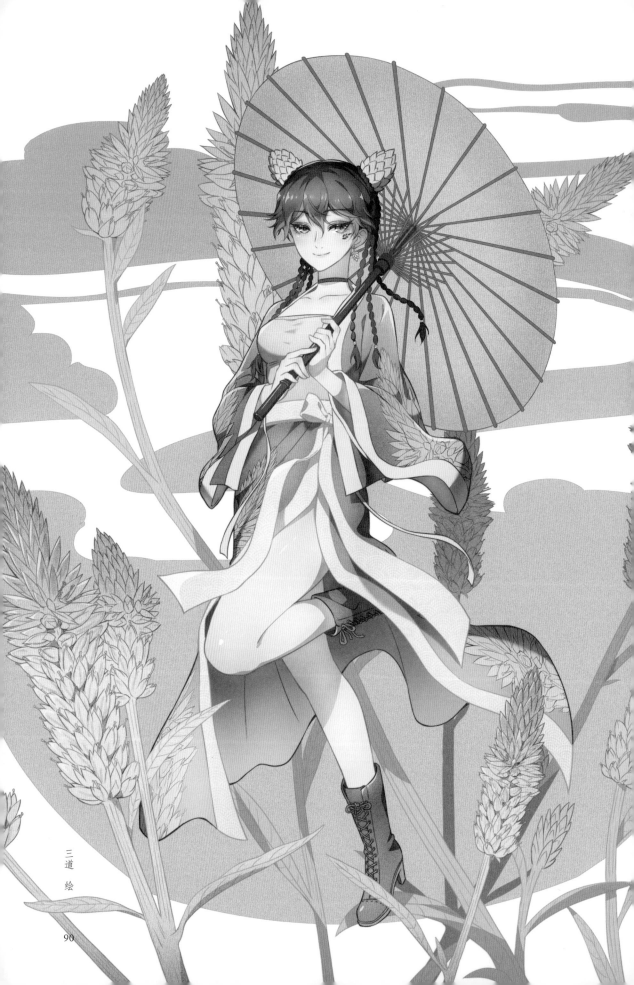

三道 绘

简而言之，青葙是鸡冠花的"祖宗"。但可能是因为这位祖宗过于朴素，《广群芳谱》中并没有收录它，只记载了后辈鸡冠花。虽然青葙的中文名来由不详，但其拉丁语属名"Celosia"自有含义——指红色花序状如火焰。如果说造型狂放、多变的鸡冠花是一团凶猛的烈火，那么青葙就是一簇悦动的烛火了——它气质恬静，但也不失活泼。

夏季，已经长到半人高的青葙植株从顶端抽出花穗来，花穗呈淡粉色。初开时花穗如仓鼠尾巴一般短短的，随着花事持续，花穗很快就变得像松鼠尾巴一样长而蓬松。植物学上称青葙的花穗为"无限花序"，指下方老花谢后，新花能不断地从上方开出来。夏末秋初，青葙进入盛花期，植株顶着几十上百枝长花穗，如同华丽的烛台一般。

青葙是天然的干花。它的花瓣为干膜质，本来就没什么水分，自然也就不会枯萎，夏季开放时是什么模样，经过几个月的风吹日晒后还是那个模样，只是颜色会稍微暗淡一些。

虽然青葙花穗有着"无限开花""永不枯萎"的能力，但也难以对抗寒冷的冬季——如果供养花朵的根、茎、叶冻死了，花事便也无以为继。霜降后，百草凋零，青葙植株和花穗也慢慢褪去原本的颜色，变得枯黄。而枯萎的青葙已经将新生命孕育，它的花穗内已经结满了种子，北风吹过会发出"沙沙"声响，如沙锤声一般轻快动听。有人会采集花穗内的种子作药用，其中药名为"青葙子"。

但除中医药典籍外，"青葙"之名极少在古诗文中出现。南宋王灼曾写道："吴蜀鸡冠有一种小者，高不过五六寸，目曰后庭花。"如果这里描述的小型鸡冠花就是指青葙，那么青葙可能就是大名鼎鼎的"后庭花"。

诗词

泊秦淮

〔唐〕杜牧

烟笼寒水月笼沙，夜泊秦淮近酒家。

商女不知亡国恨，隔江犹唱后庭花。

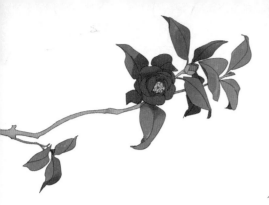

花聚
一场以花为名的
作者聚会

作者大乱访!

1. 是什么契机让你开始从事植物类文字作品的写作呢?

蒋天沐: 要说写作的契机,是我大二的时候在麦当劳,当时邻桌的一位独臂青年在跟对面的人讨论"自媒体"。自媒体在那个时候还算是个新词。我听进去了,回寝室就注册了公众号,在学习之余随便写点植物观察、植物科普文章。

2. 编辑在约稿的时候提供了多种花以供选择,为什么会选择现在画的这些花呢?

小衣阿: 因为这些花(虞美人 / 荷花 / 红蓼)适合画成小哥哥,画女孩子无能选手自暴自弃……

(**编辑:** 其实大大画的剪秋罗妹妹也很好看!)

酱酱: 栀子和萱草的颜色是我喜欢的。纯白色与橘黄色,柔和又很温暖,带着一点点俏皮。看到这两种花后,它们的人物形象很快就出现在脑海里,于是我立马就选择了它们。

桦: 当时看了编辑提供的花朵列表,想画一些与众不同的花。刚好在查资料时被凌霄明艳的颜色吸引,并且凌霄是攀缘向上的植物,虽缠靠但也坚韧,于是选择了它。

小时: 选择紫薇是因为我在去学校的路上总是能见到它,到开花的季节,那一路紫色

特别好看，而且花朵很适合画成裙子！

木易三川： 本来我是最想画荷花的，不过荷花人气太高啦，早早就被选走了，所以我选了菊花（菊花：你礼貌吗？）。盛开的菊花，层层簇拥，舒卷的花瓣很独特、很漂亮，这是一种能将隐逸高洁和雍容华贵和谐结合的花。

蚕蚕： 小时候，每年冬天，家里总是会有一盆水仙花，那隐隐的香气一直停留在我的记忆里，感觉十分亲切和熟悉。

春风居士： 我查了资料，觉得牡丹和合欢最有发挥空间。

山吹小虫： 看到花名的时候，我脑子里就有大概的人设了，每次看到很想画出来的植物，我就会有种"就是它了"的感觉。

长乐： 因为这几种花最符合我的喜好，感觉自己能画出好看的图。

3. 你最喜欢的一种植物是什么？为什么呢？

小衣阿： 银杏，因为叶子到了秋天金灿灿的，看起来很漂亮。

桦： 因为喜欢明亮的色彩，所以很喜欢银杏、枫树这一类颜色很明快的植物！

小时： 最喜欢的植物大概是桂花吧，因为家附近有人种桂花，一到开花季节就非常香。

春风居士： 喜欢莲和桂花，因为平时工作中经常画。

三道： 最喜欢的植物是文竹，因为它非常富有文人气质。

山吹小虫： 最喜欢洋甘菊，因为它不仅好看，而且便宜好养活。

4. 你的身边或记忆中是否发生过和植物有关的、令你印象深刻的故事？是什么呢？

小衣阿： 印象最深刻的就是寝室里的仙人球被我养死了，是什么让顽强的它放弃了生命呢？这让我深受打击。

酱酱： 我路过小摊时买过那种罐装的迷你向日葵，试着种了种，没想到还真的发芽了，甚至还开花了，但是它根本不迷你……那个罐头盒子慢慢承载不了它，没办法，我只能把它种到了楼下的绿化区。

桦： 我父亲很喜欢养各种土培植物，会精心研究肥料配比、浇水多少。有时候浇完水，他就把小花盆挨个儿摆到客厅的桌子上开"植物大会"，摆完再转圈欣赏自己的杰作并拍照，一般以我妈说怎么花盆又上桌了并挨个儿再搬回去结尾。

有次他在外地上班，中途打电话教我怎么施肥浇水，我自信满满地答应了，结果等他回来才发现植物们各有各的问题，感觉花花草草在看到我爸回来的那一刻也松了口气。

蚕蚕： 因为我住在南方的城市，小时候总是嫌弃家乡四季常青的景色，觉得特别无趣。

后来去了北方的一些城市，见到了漫山红叶和光秃秃的树枝，在第一次见到植被被白雪覆盖的时候甚至兴奋得尖叫。但后来还是回到了老家，我需要四季如春的生长环境！

山吹小虫：我养过一盆蕨，之前被困在老家 3 个月，回去后发现所有的花花草草都缺水干枯了，只有那盆蕨还活着，很神奇。

5. 请问你养过植物吗？现在养得怎么样？

蒋天沐：我会从野外采植物种子回来养，或者剪一些枝叶回来插条，但很少养市面上卖的园艺植物。养过的植物有香薷、报春花、蒲公英等，绝大多数是"一岁一枯荣"的一二年生植物，所以一般只能养一年。

小衣阿：没错，就是仙人球，不知道"阴间"的它现在怎么样了。

茶乐：曾经试过在花盆里种土豆，也没想着会有收成，不过最后挖出来两个鸽子蛋大小的土豆，我还是挺开心的！现在种的以仙人球居多，还有些因为照顾不周长得极其潦草的仙人柱，希望能看到它们开花吧。

桦：每次到芍药季的时候，我会养鲜切芍药花，且每周会更换不同的芍药品种。在冬天，花瓶会被暂时收起来，等待明年的芍药季。

木易三川：养过的，不过目前存活的都是绿萝、虎皮兰、多肉等生命力强悍的植物，它们在我的阳台上长成了一排威武雄壮的"汉子"……发量令我十分羡慕。

蚕蚕：家里现在养了一盆大琴叶榕，长得愈发茁壮，开始挡住投影仪的画面了，我正在为此困扰。

春风居士：养过文竹，被猫啃完了。

三道：养过文竹和多肉植物，还有茉莉，呜呜，都被我养死了。

suars：养过薄荷、迷迭香、柠檬，它们在长江中部流域很好养。

长乐：没有特意养过，家人也都不擅长养植物，曾经有把仙人掌养死的经历。但我出门的时候喜欢在花店里买一些花，然后插在计算机前的小玻璃瓶中。这样边工作边画画，看着也心情愉悦。

6. 有没有推荐读者们养的植物呀？

蒋天沐：个人比较喜欢蓝紫色系的植物，推荐蓝雪花和蓝花草这两种多年生植物。它们在夏秋季开花，非常好养活，冬天注意适当保暖即可。

於筱岚：个人推荐仙人球。家中的仙人球已养了近 10 年，年年夏季开花；放在室外也

无须多费心，浇水浇透，开花前施液体肥即可。

小衣阿： 绿萝吧，它真的很好养活！

酱酱： 苔藓吧！之前看过不少科普，自己也观察过一些苔藓，种类特别多又很好养活，可以随便放在桌子上养，保持湿度就行了。苔藓是坚强又可爱的迷你植物，看到它们绿油油的，心情会很轻松。

桦： 鲜切花都很推荐，买回来每天换水就能好好存活，我如此不会养土培花的人都可以每周让家里开满各种鲜花，给自己点亮好心情。

蚕蚕： 最近养了水培龟背竹，真是很好养呢。

春风居士： 推荐不养猫的人养文竹。

suars： 推荐养薄荷，只要定期修剪，它就会疯狂长叶子，每天泡茶、做菜都用不完。

长乐： 我的家人虽然养死过仙人掌，但有一株绿植从我上高中开始就一直存活在我家客厅，而且还很好看，那就是铜钱树，所以推荐给大家。

7. 和花相关的美食，你有喜欢吃的吗？

小衣阿： 鲜花饼！我的最爱！！

桦： 首推玫瑰鲜花饼，之前朋友专门从云南寄了一盒，味道我至今难忘。

小时： 以前去云南吃过现做的鲜花饼，味道可好了！酥脆的外皮，里面是厚实的玫瑰花馅，吃起来软软的，香气十足还不会过于甜腻！除了玫瑰花味道的，好像还有茉莉花的，去云南旅游的小伙伴一定要尝试啊！

木易三川： 木芙蓉花可以清热消肿，花瓣和蛋液调和可炸来吃，香滑甘甜，和鸡肉一道可制成木芙蓉花鸡片，加粳米可煮木芙蓉花粥；还有桂花糯米糖藕、樱花冻……最初想出这些吃法的人真是太有才啦！

蚕蚕： 和花有关的美食那就是鲜花饼了吧。

春风居士： 桂花糕。

三道： 超级推荐云南的鲜花饼，真的好好吃！

suars： 推荐云南的鲜花饼，无限回购，玫瑰口味好吃。

编辑： 鲜花饼"一骑绝尘"！

8. 你有喜欢的和花相关的文学、影视作品或歌曲吗？为什么喜欢呢？

蒋天沐： 威廉·吉布森的《全息玫瑰碎片》，这是一部短篇科幻小说，非常值得花几

分钟看一看。

於筱岚：《诗经》。《诗经》的主旨自然不是描写花，但它对花的描写却简练而传神。《周南·桃夭》之"灼"，《秦风·蒹葭》之"苍苍""萋萋""采采"，《小雅·采薇》之"依依"，行文重叠往复，余韵悠长。

小衣阿："云想衣裳花想容"吧，这句诗真的很美。

桦：诗句喜欢泰戈尔《飞鸟集》中的"生如夏花之绚烂"。如同喜欢明艳的植物一样，喜欢这句诗表达的夏花盛开时跳跃灵动的生命感。